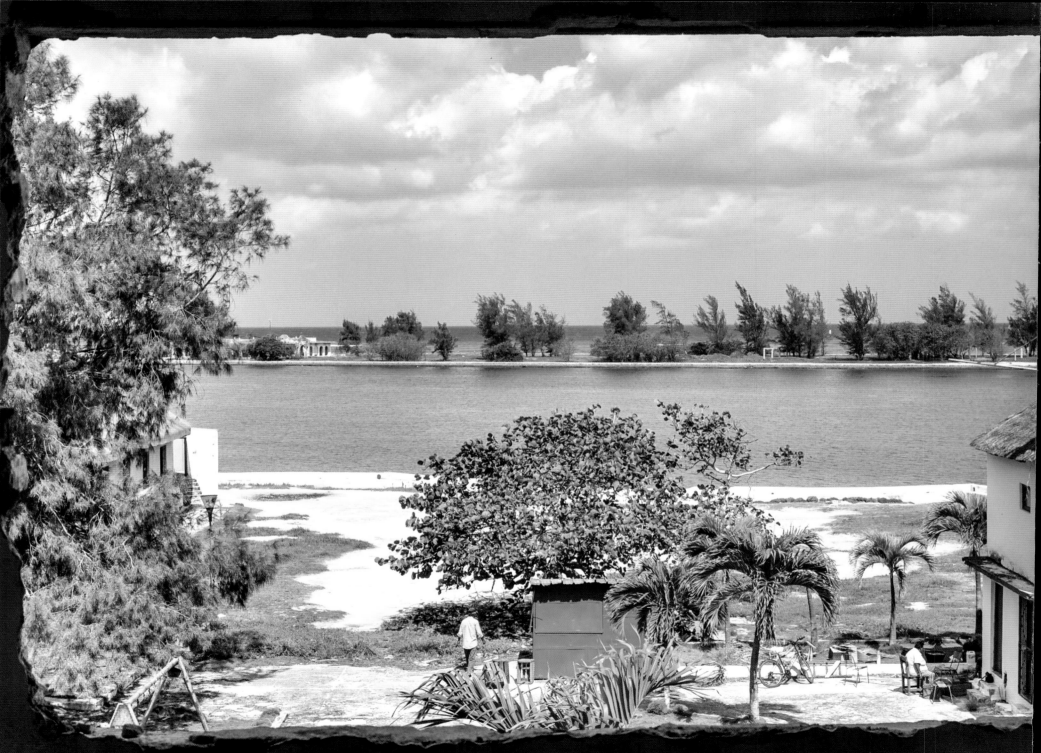

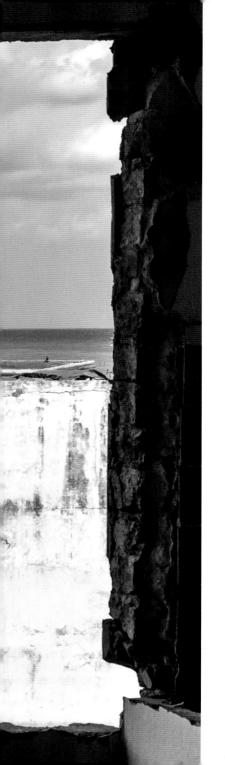

Kaloian
Santos Cabrera

Cuba VIVA

una editorial latinoamericana ocean sur ocean Ocean Press
www.oceansur.com www.oceanbooks.com.au

ISBN: 978-1-925317-17-6

Primera edición 2016
Reimpresión 2017
Impreso en Asia Pacific Offset Ltd., China

PUBLICADO POR OCEAN SUR
OCEAN SUR ES UN PROYECTO DE OCEAN PRESS

E-mail: info@oceansur.com

DISTRIBUIDORES DE OCEAN SUR
Argentina: Distal Libros ▪ Tel: (54-11) 5235-1555 ▪ E-mail: info@distalnet.com
Australia: Ocean Press ▪ E-mail: info@oceanbooks.com.au
Bolivia: Ocean Sur Bolivia ▪ E-mail: bolivia@oceansur.com
Canadá: Publishers Group Canada ▪ Tel: 1-800-663-5714 ▪ E-mail: customerservice@raincoast.com
Chile: Ocean Sur Chile ▪ Tel.: (56-09) 98881013 ▪ E-mail: contacto@oceansur.cl ▪ http://www.oceansur.cl
Colombia: Ediciones Izquierda Viva ▪ Tel/Fax: 2855586 ▪ E-mail: edicionesizquierdavivacol@gmail.com
Cuba: Ocean Sur ▪ E-mail: lahabana@oceansur.com
Ecuador: Ediciones Populus ▪ Tel: +593 992871665 / +5932 2907039 ▪ E-mail: info@edicionespopulus.com ▪ www.edicionespopulus.com
EE.UU.: CBSD ▪ Tel: 1-800-283-3572 ▪ www.cbsd.com
El Salvador: Distribuidora El Independiente S.A de C.V ▪ Tel: 7900 1503 ▪ E-mail: walterraudales@hotmail.com
España: Traficantes de Sueños ▪ E-mail: distribuidora@traficantes.net
Gran Bretaña y Europa: Turnaround Publisher Services ▪ E-mail: orders@turnaround-uk.com
Guatemala: ANGUADE ▪ E-mail: anguade.09@gmail.com
México: Ocean Sur ▪ Tel: 52 (55) 5421 4165 ▪ E-mail: mexico@oceansur.com
Paraguay: Editorial Arandura ▪ E-mail: empresachaco@hotmail.com
Puerto Rico: Libros El Navegante ▪ Tel: 7873427468 ▪ E-mail: libnavegante@yahoo.com
República Dominicana: Editorial Caribbean ▪ E-mail: ecomercial@editcaribbean.com
Venezuela: Ocean Sur Venezuela ▪ E-mail: venezuela@oceansur.com

ISBN: 978-1-925317-17-6

First edition 2016
Fiirst US edition 2017
Printed in Asia Pacific Offset Ltd., China

PUBLISHED BY OCEAN PRESS
PO Box 1015, North Melbourne, Victoria 3051, Australia
E-mail: info@oceanbooks.com.au

OCEAN PRESS TRADE DISTRIBUTORS
United States: Consortium Book Sales and Distribution ▪ Tel: 1-800-283-3572 ▪ www.cbsd.com
Canada: Publishers Group Canada ▪ Tel: 1-800-663 5714 ▪ E-mail: customerservice@raincoast.com
Australia and New Zealand: Ocean Press ▪ E-mail: orders@oceanbooks.com.au
UK and Europe: Turnaround Publisher Services ▪ Tel: (44) 020-8829 3000 ▪ E-mail: orders@turnaround-uk.com
Cuba and Latin America: Ocean Sur ▪ E-mail: info@oceansur.com ▪

www.oceansur.com
www.oceanbooks.com.au
www.facebook.com/OceanSur

www.oceanbooks.com.au
info@oceanbooks.com.au

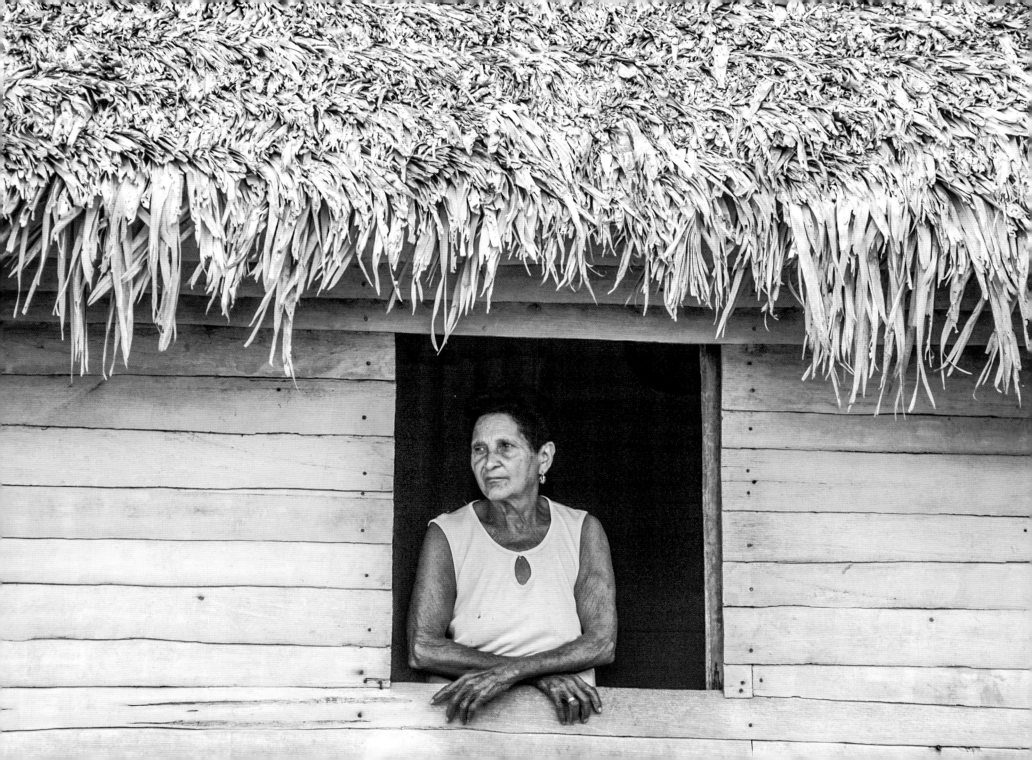

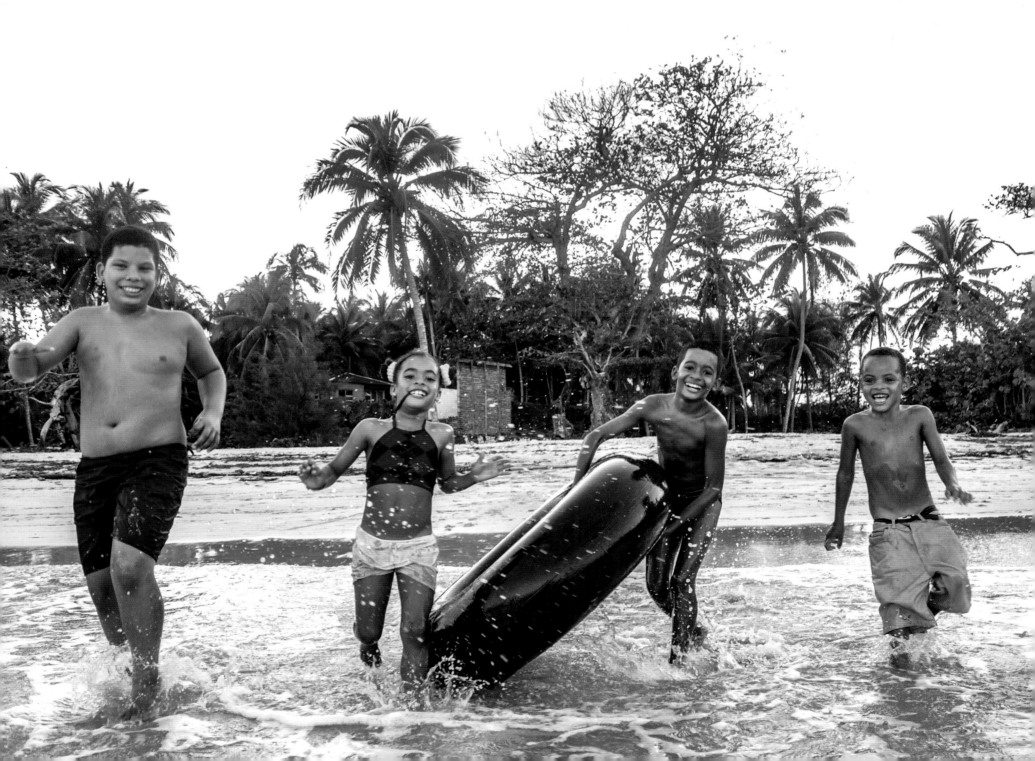

Cuba está viva
a Kaloian

Cuba está viva
de niños y enamorados
de manos en colores
de familias montunas
de inmensas soledades
de libertad e indisciplina
de miradas al mar
de papalotes
de porvenires rotos
de voces inmortales
de abuelos, padres, hijos
de pueblo a la intemperie,
de ternuras legales e ilegales
de mitos, de relámpagos, de nubes
de locos y de trabajadores
de Martí, de Fidel y de Guevara
de puntos cardinales
de lágrimas
de manicuras y noctámbulos
de magos
de reclutas
de heroínas
de africanos, de asiáticos, de todos
de cerraduras y de llaves
de más niños y risas
de sol y sol y sol
de su hermosa bandera.

Silvio Rodríguez
La Habana, octubre 2015.

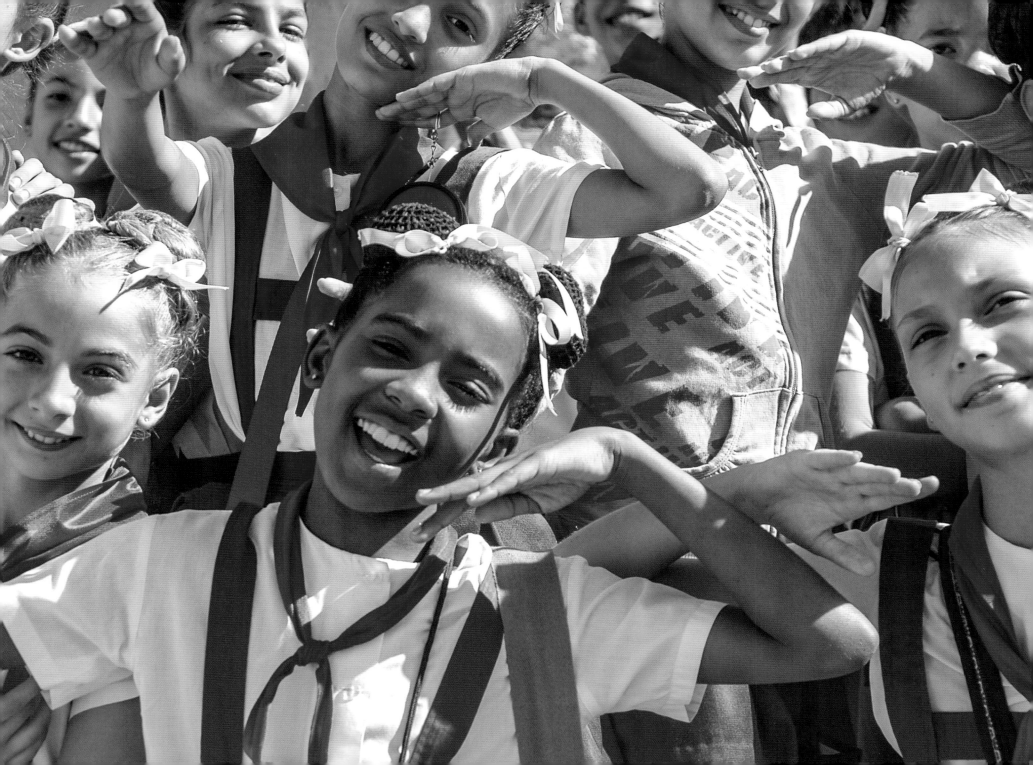

Cuba is alive
to Kaloian

Cuba is alive
in children and lovers
in colored hands
in families from mountainous regions of
immense solitude of
freedom and indiscipline of
looking to the sea
in kites
in broken futures
in immortal voices
in grandparents, parents, children
in people exposed to the elements,
in legal and illegal tenderness
in myths, in flashes of lightning, in clouds
in crazy people and in workers
in Martí, Fidel and Guevara

in bruises
in tears
in manicures and night owls
in magicians
in recruits
in heroines
in Africans, in Asians, in everyone
in locks and keys
in more children and laughter
in sun and sun and sun
in its beautiful flag.

Silvio Rodríguez
Havana, October 2015

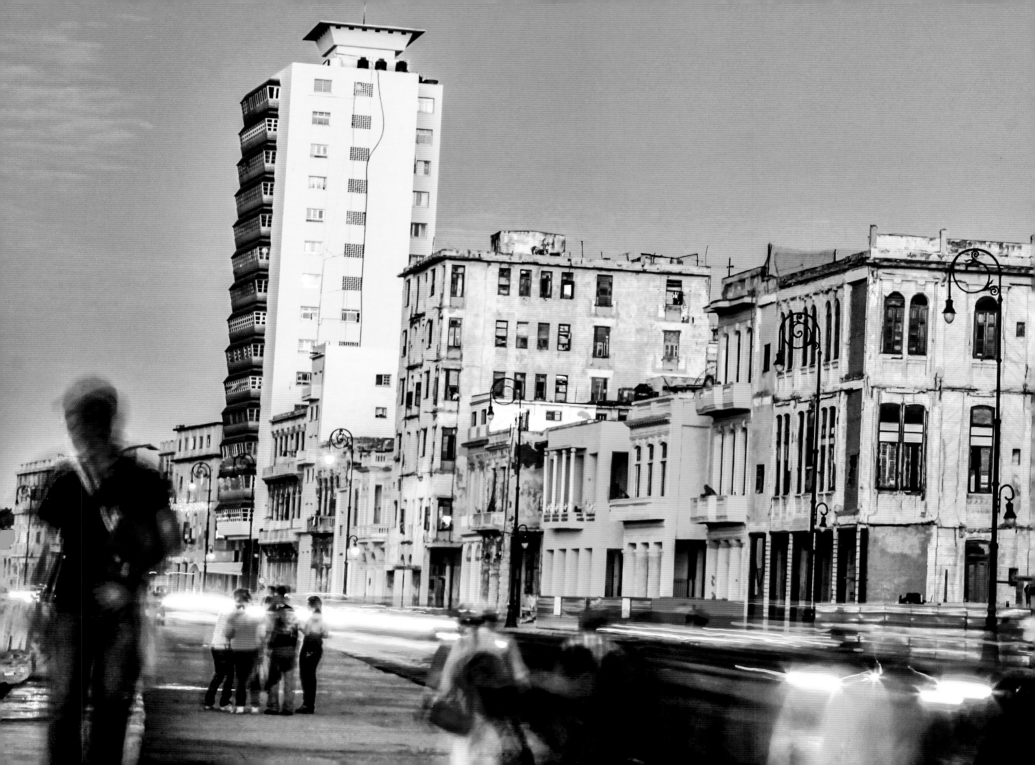

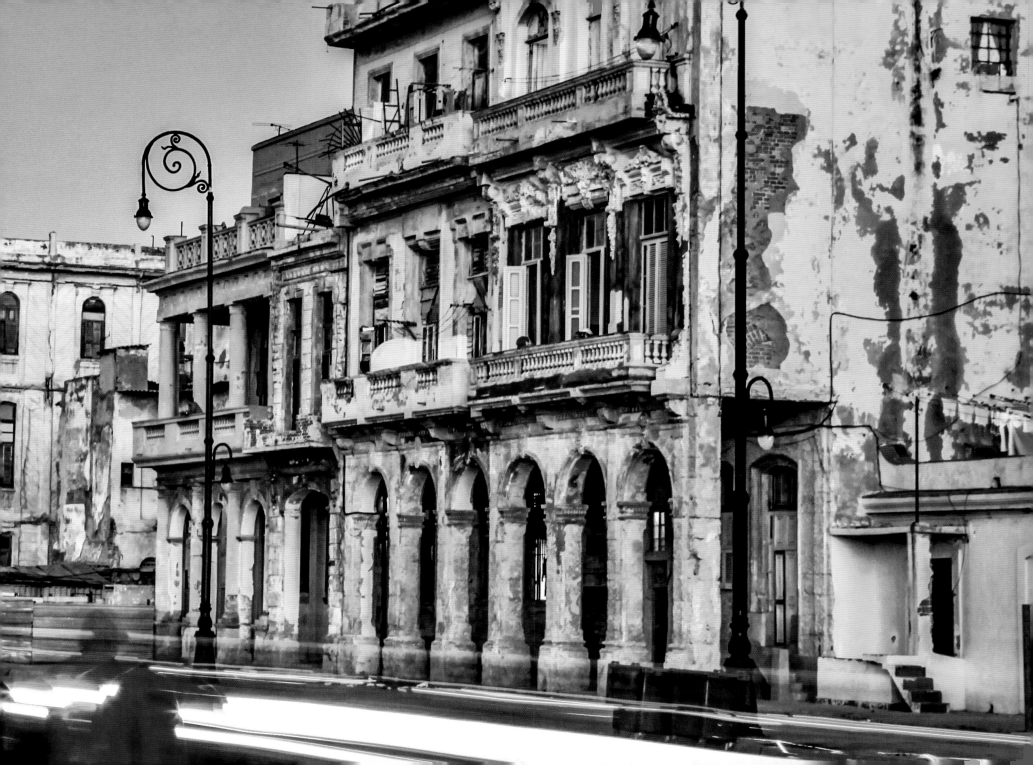

A Marlene y Jesús, mis padres.
A mi hermano Alex.
A mi argentina Gloria Pollola.

A mis compañeros de viaje.
A los cubanos, dondequiera que estén.

To Marlene and Jesus, my parents.
To my brother Alex.
To my Argentinian Gloria Pollola.

To my travel companions.
To Cubans, wherever they are.

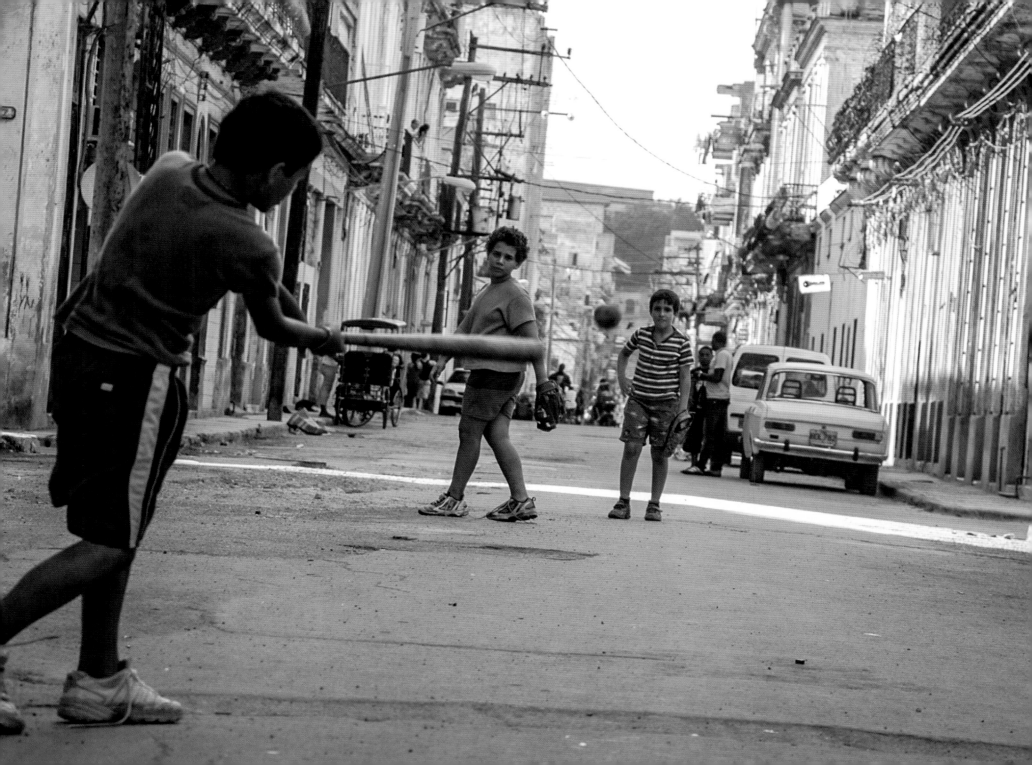

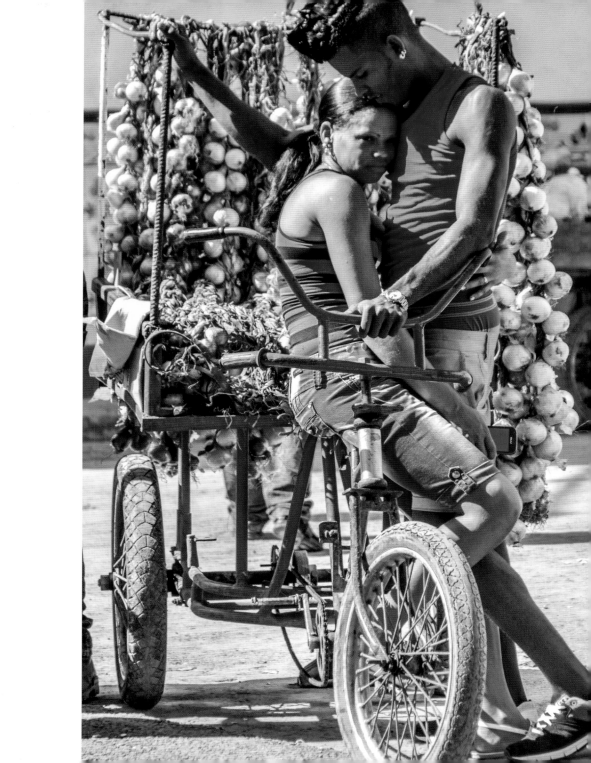

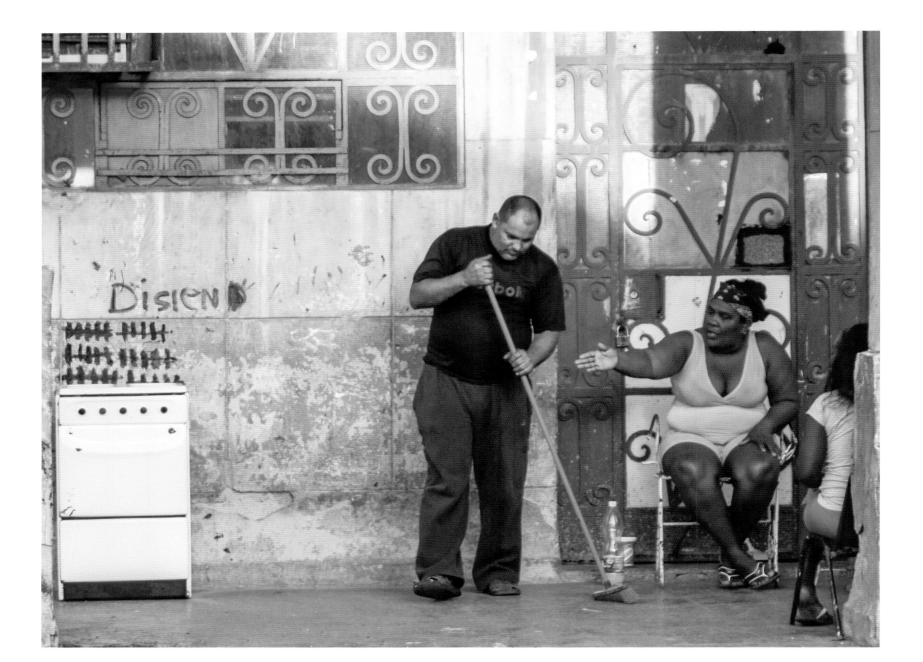

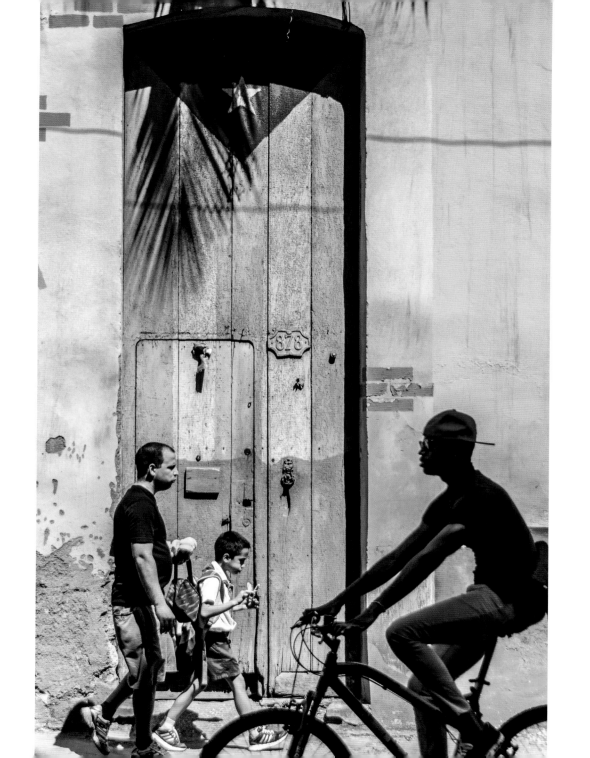

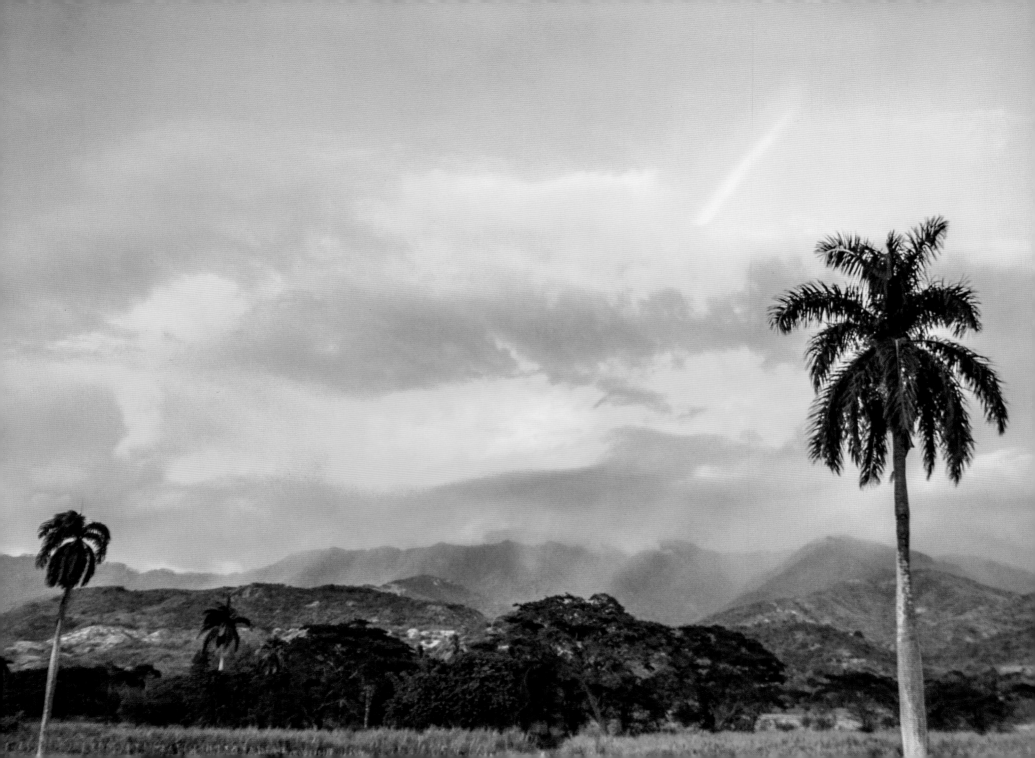

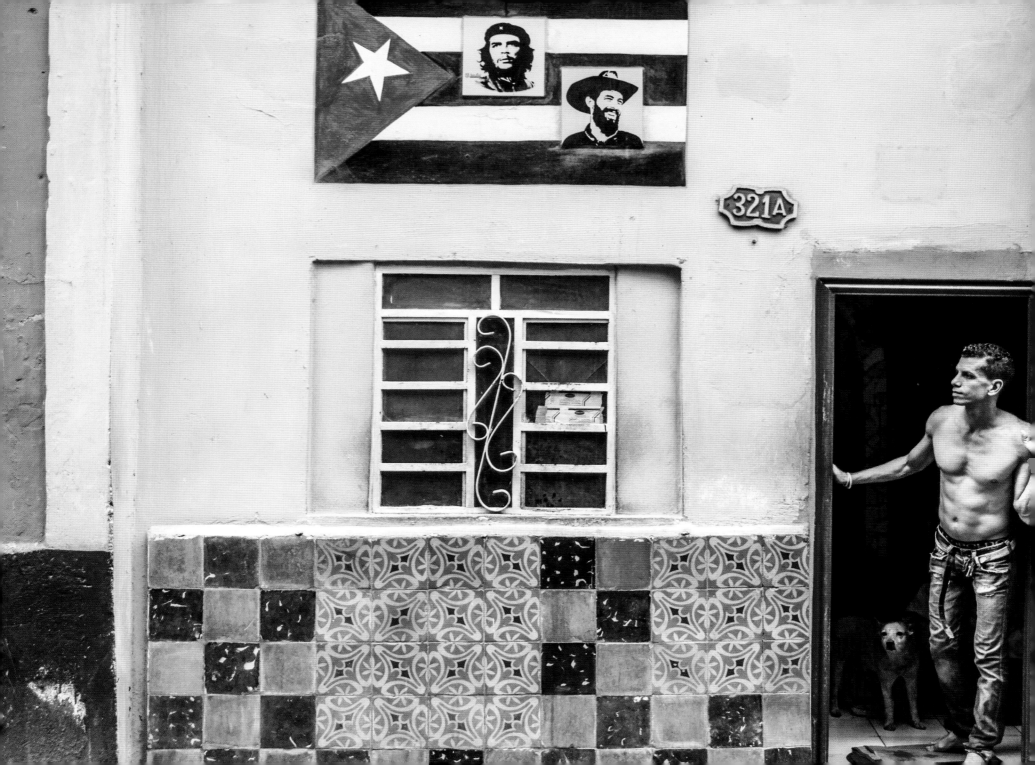

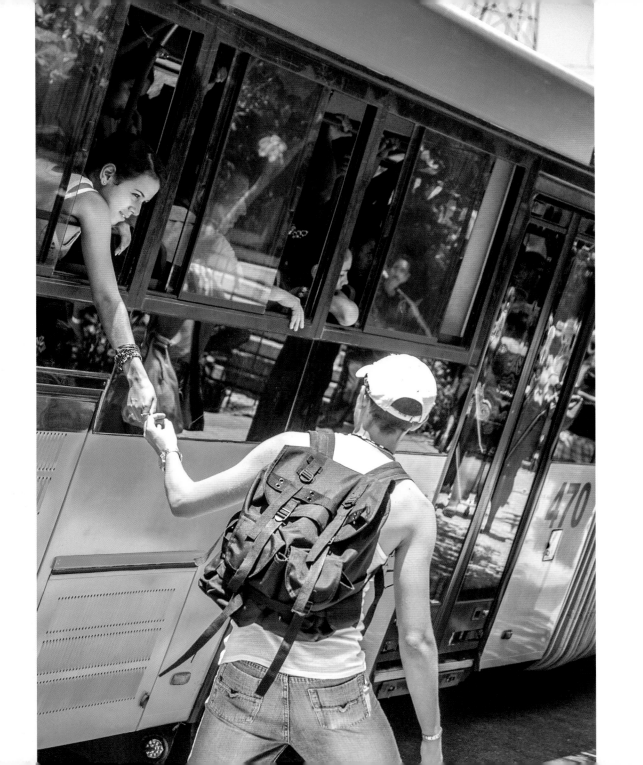

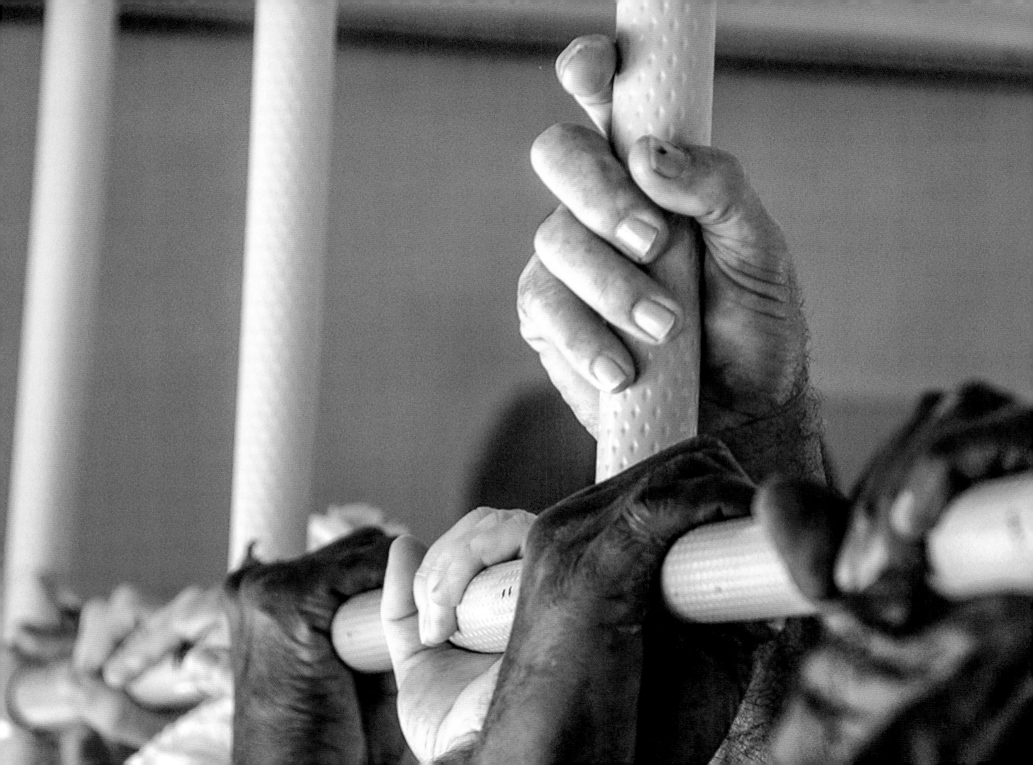

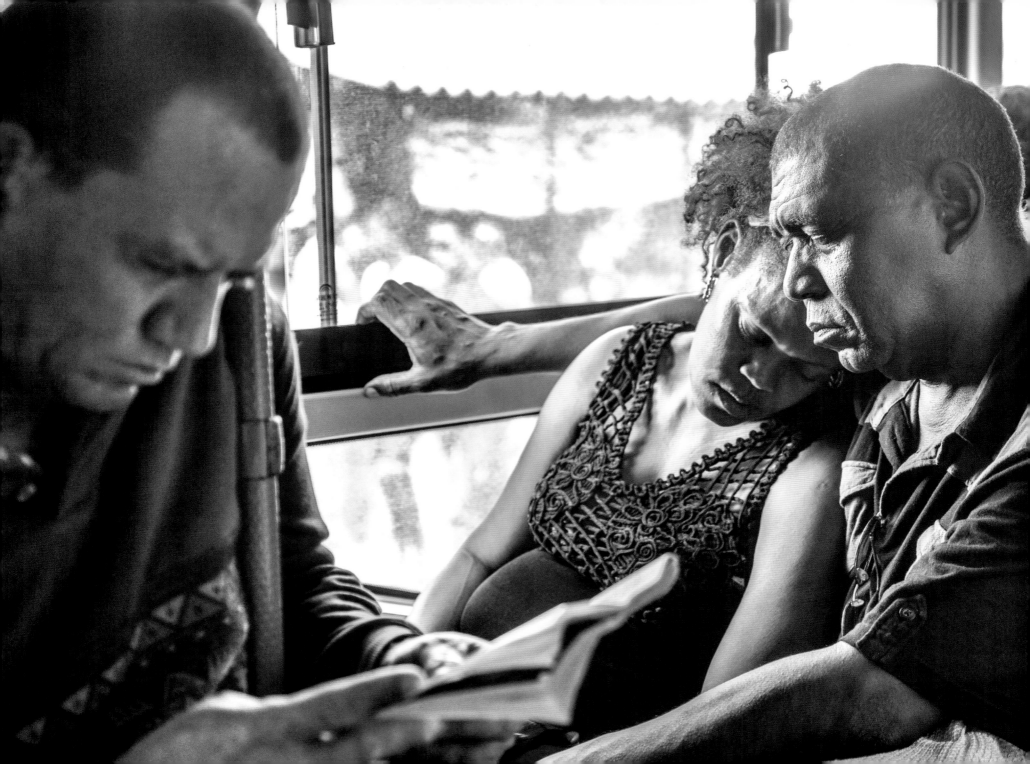

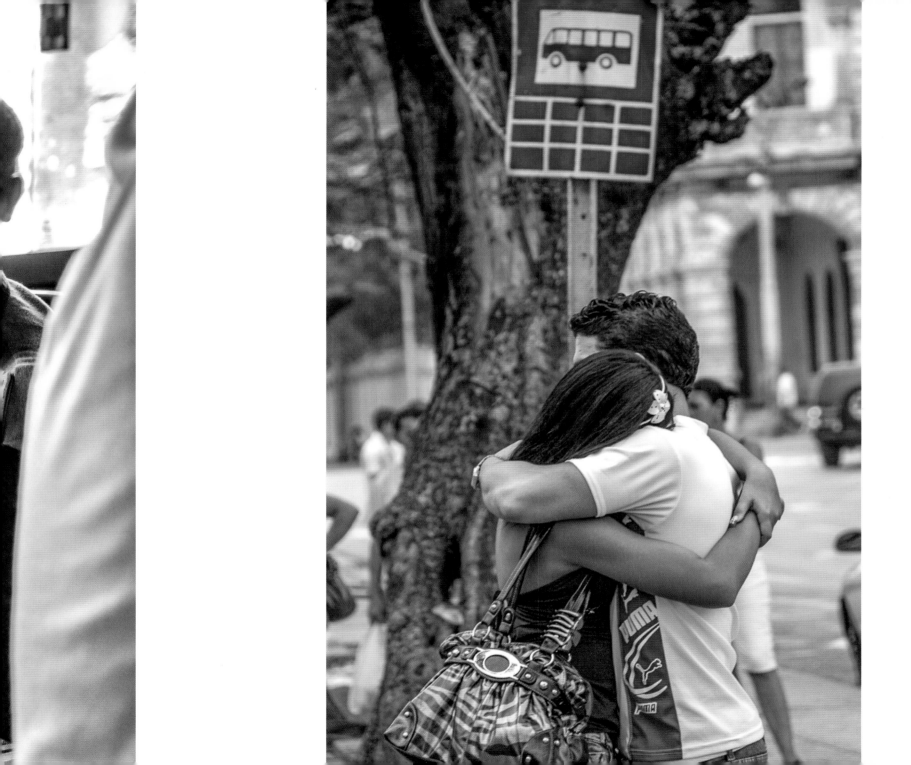

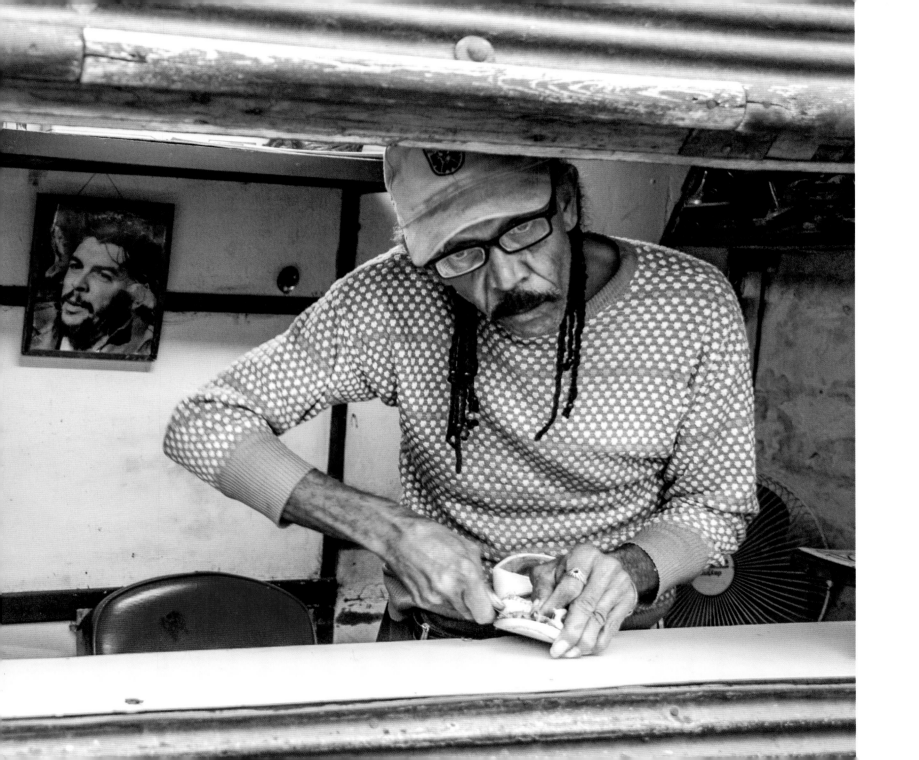

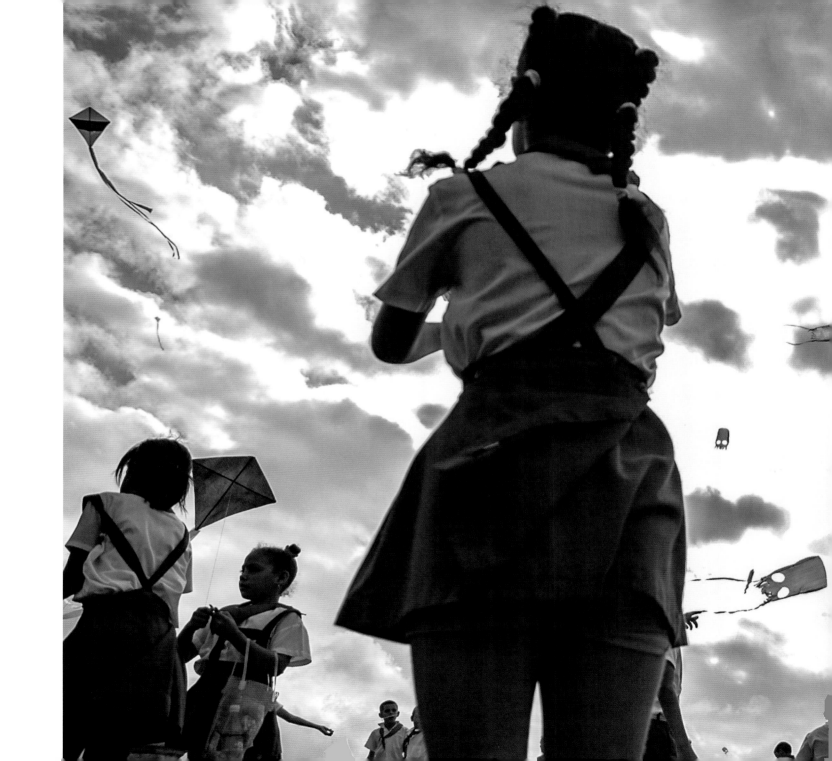

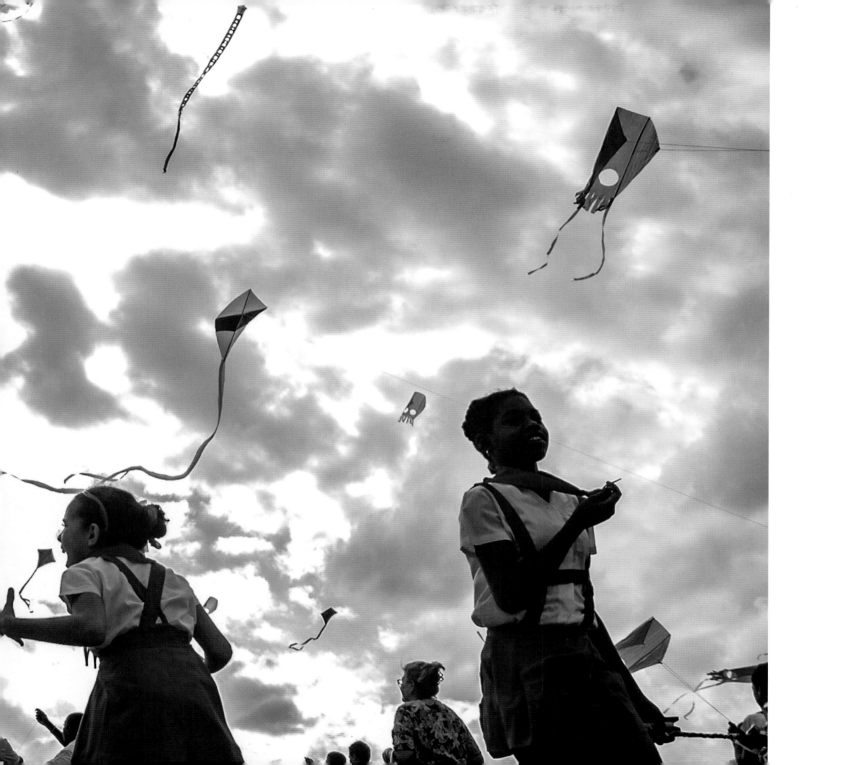

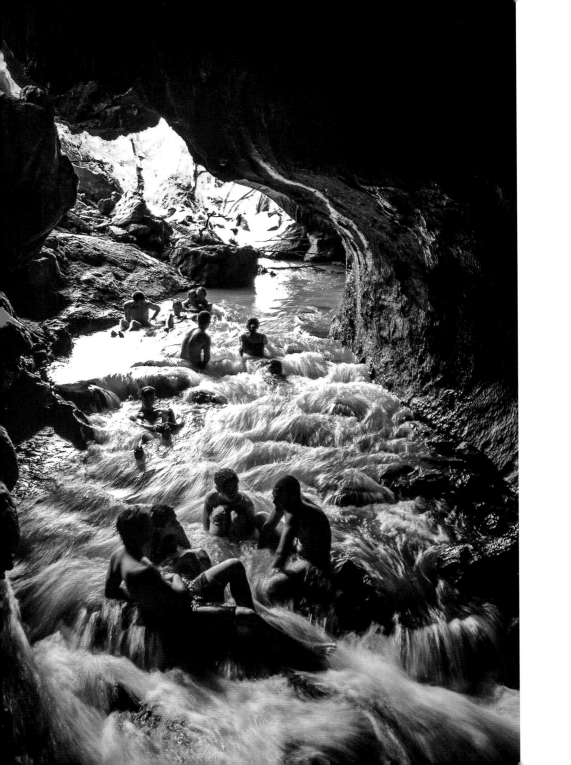

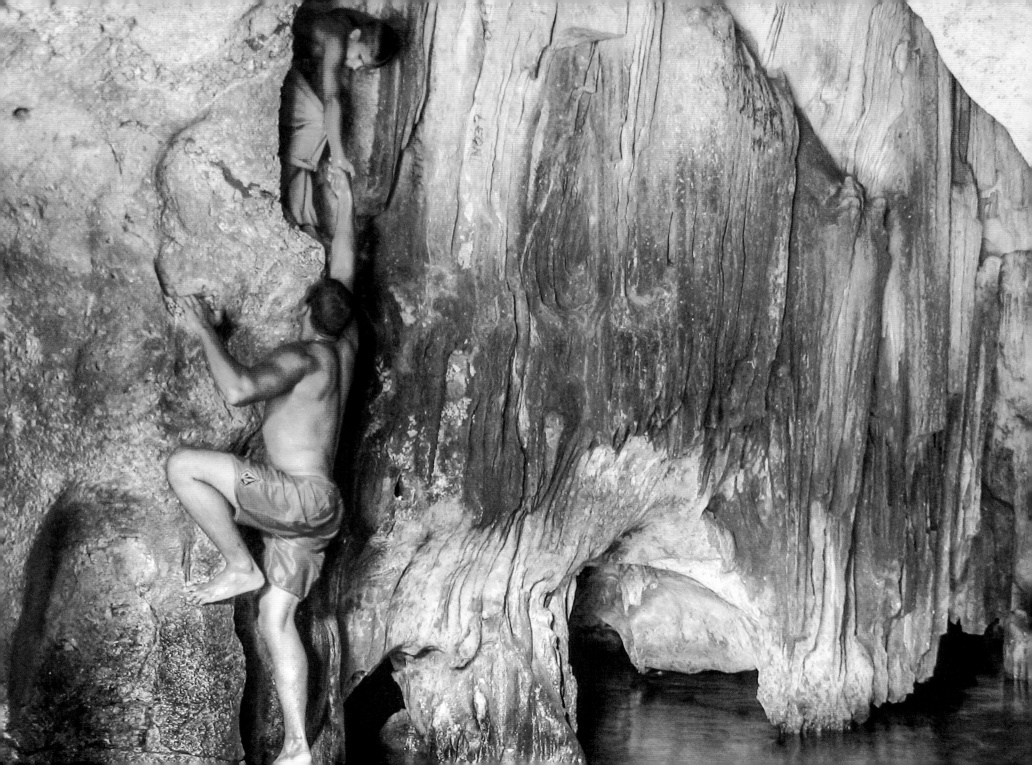

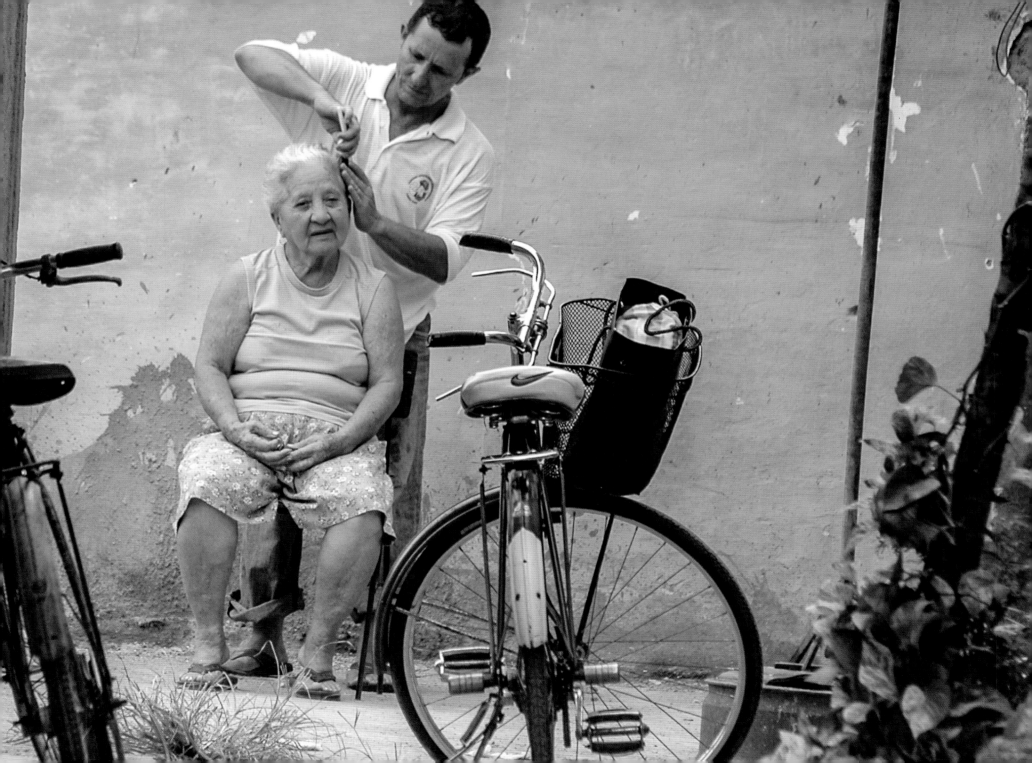

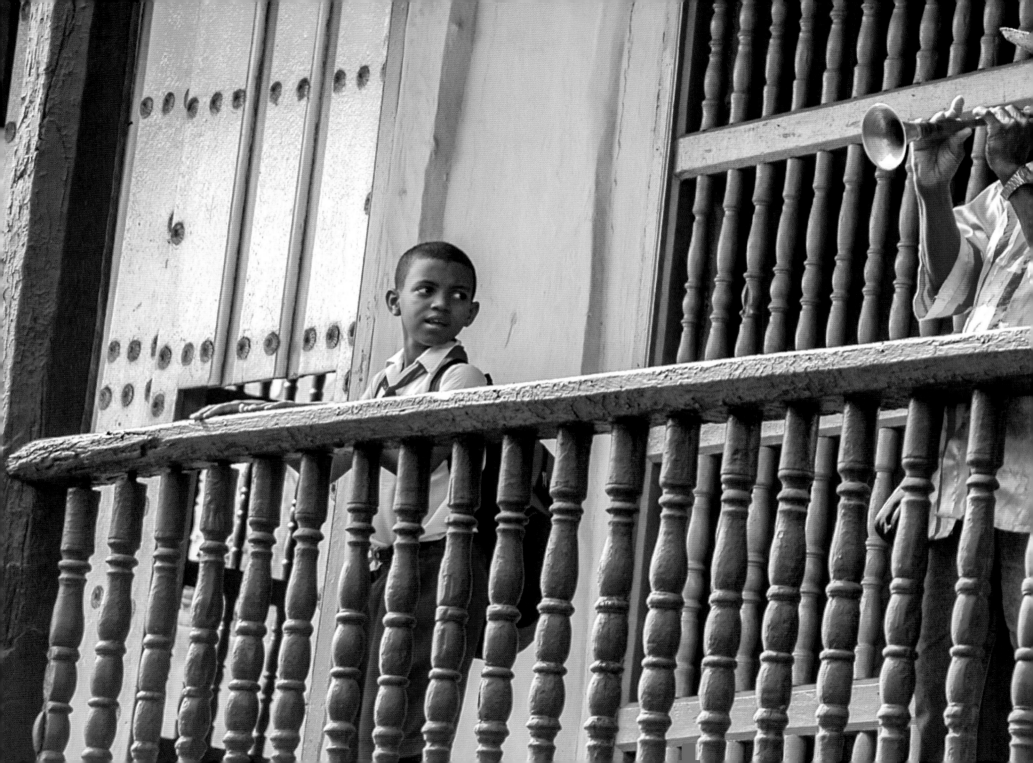

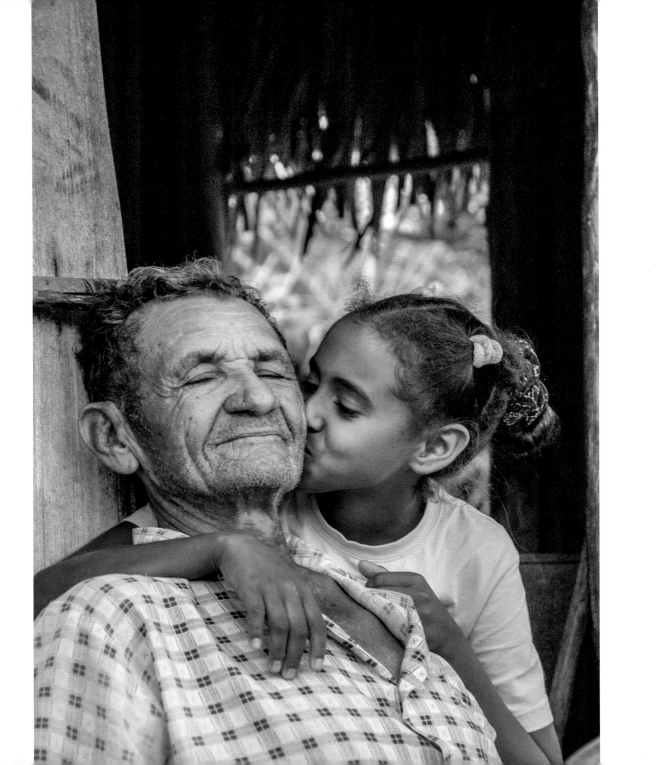

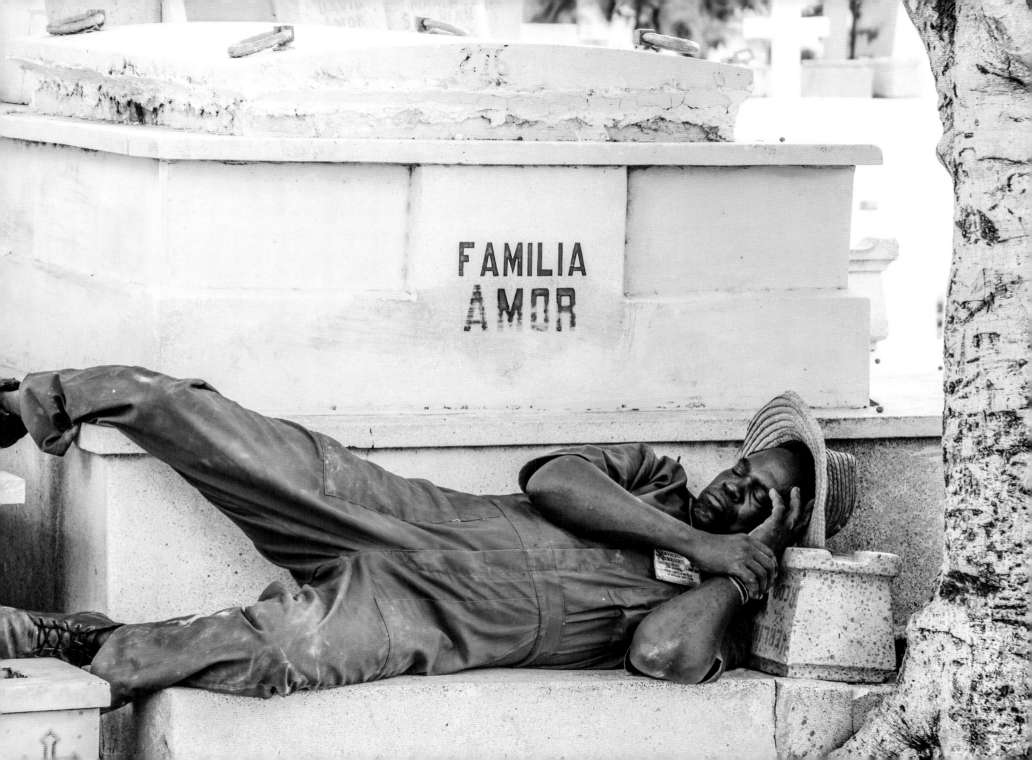

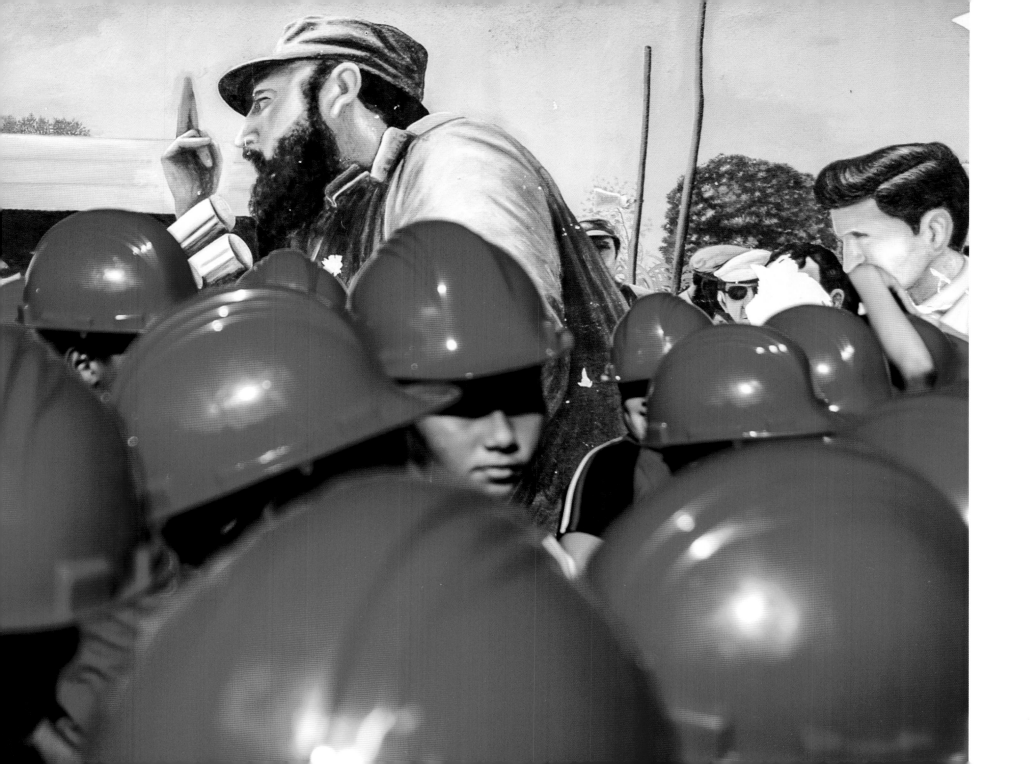

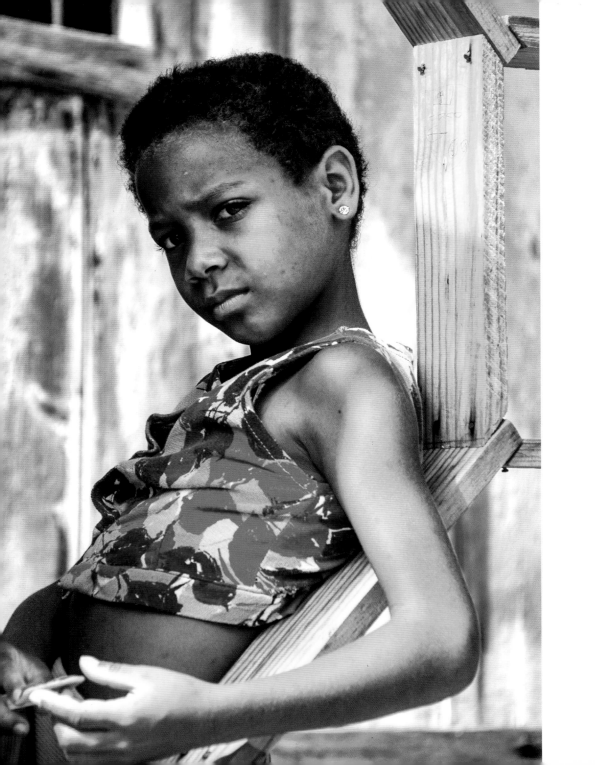

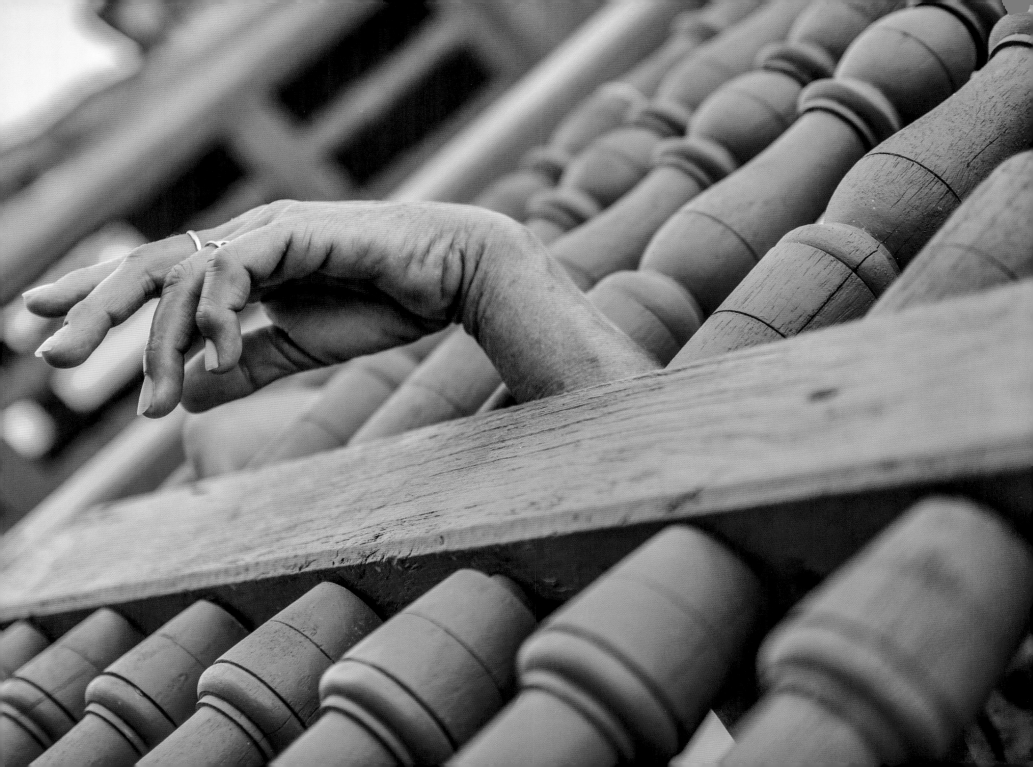

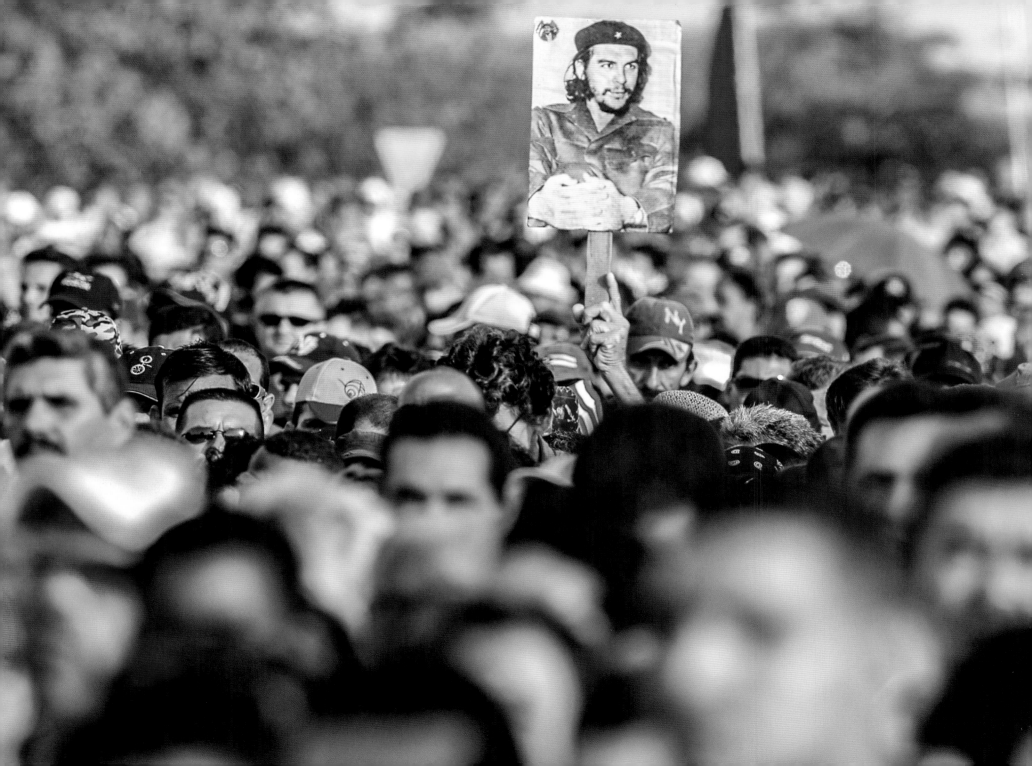

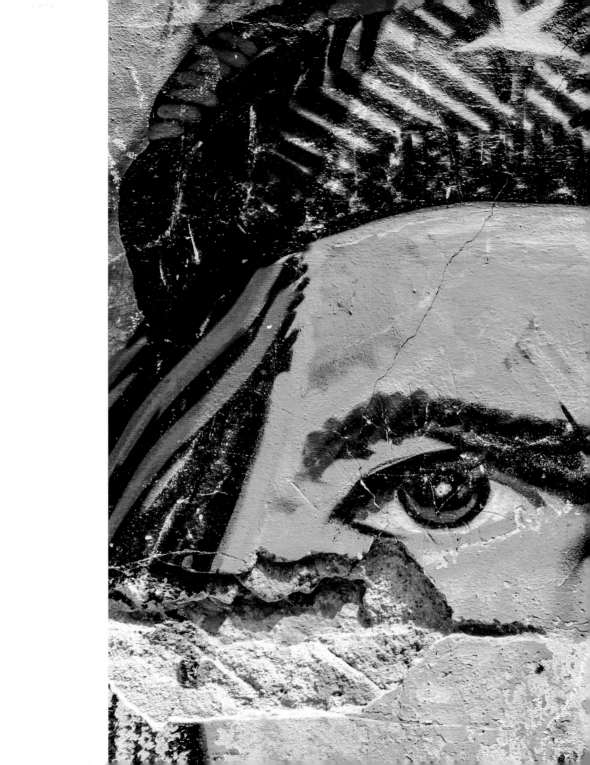

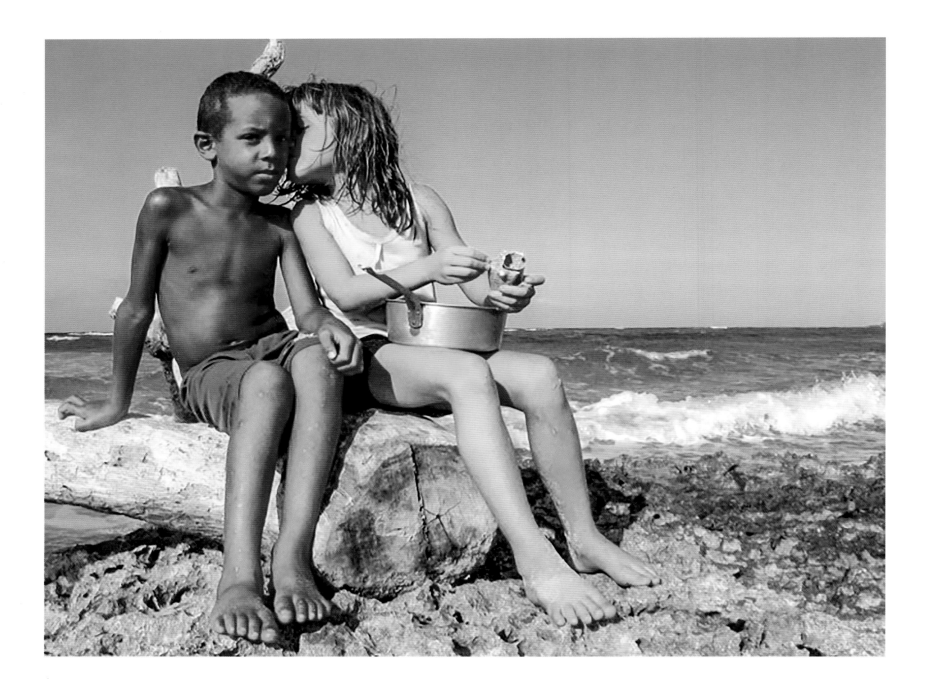

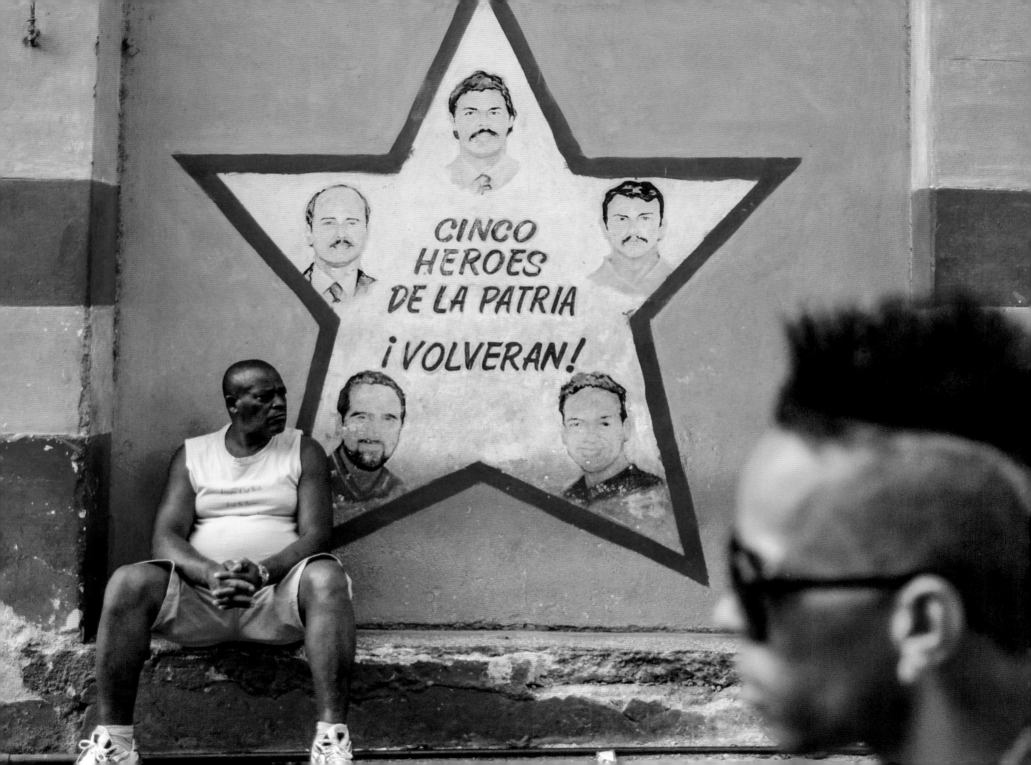

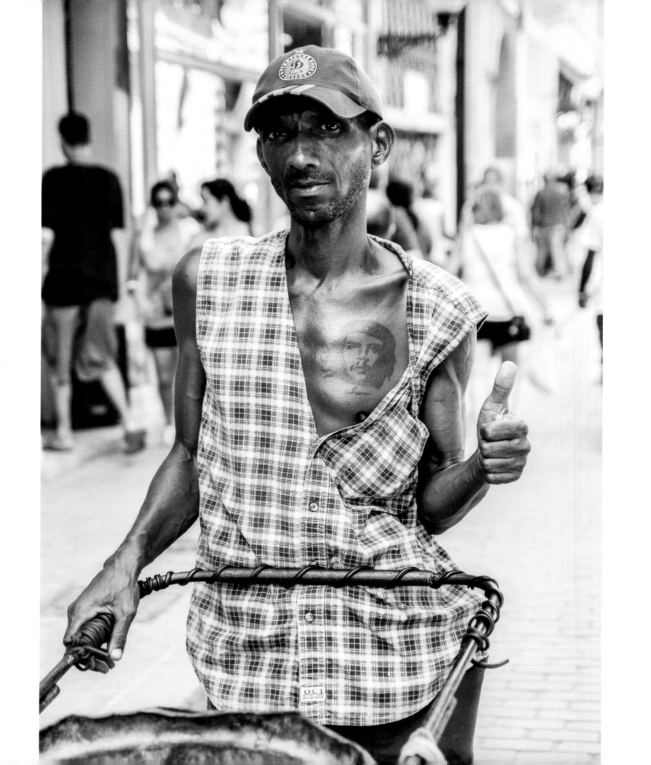

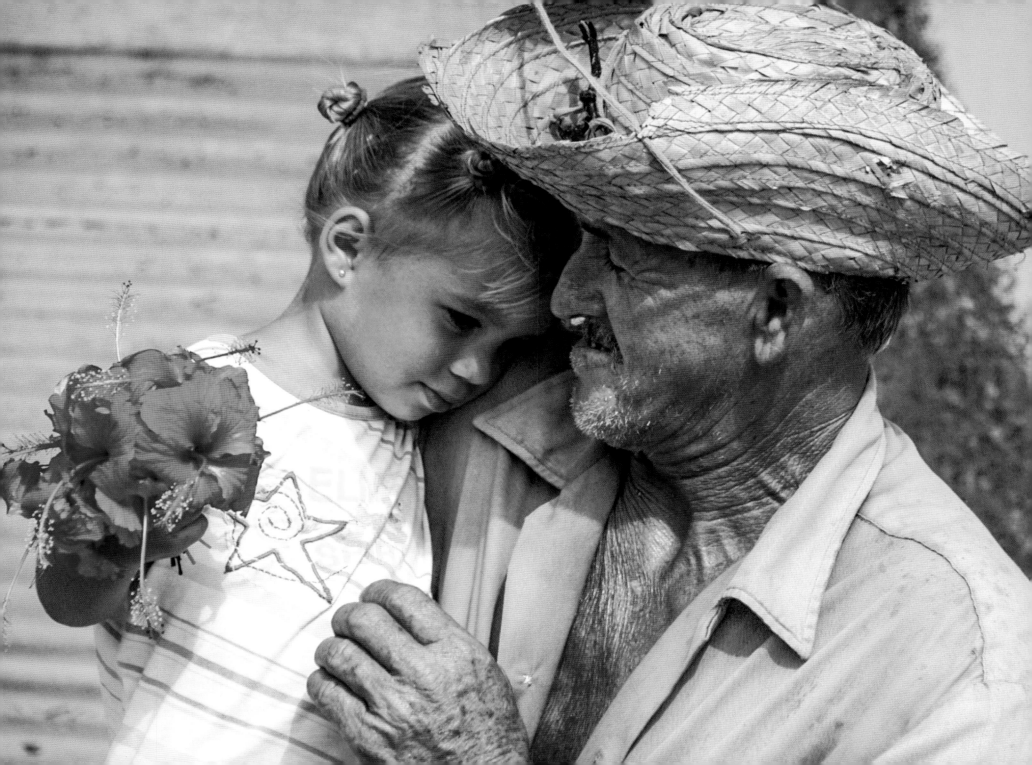

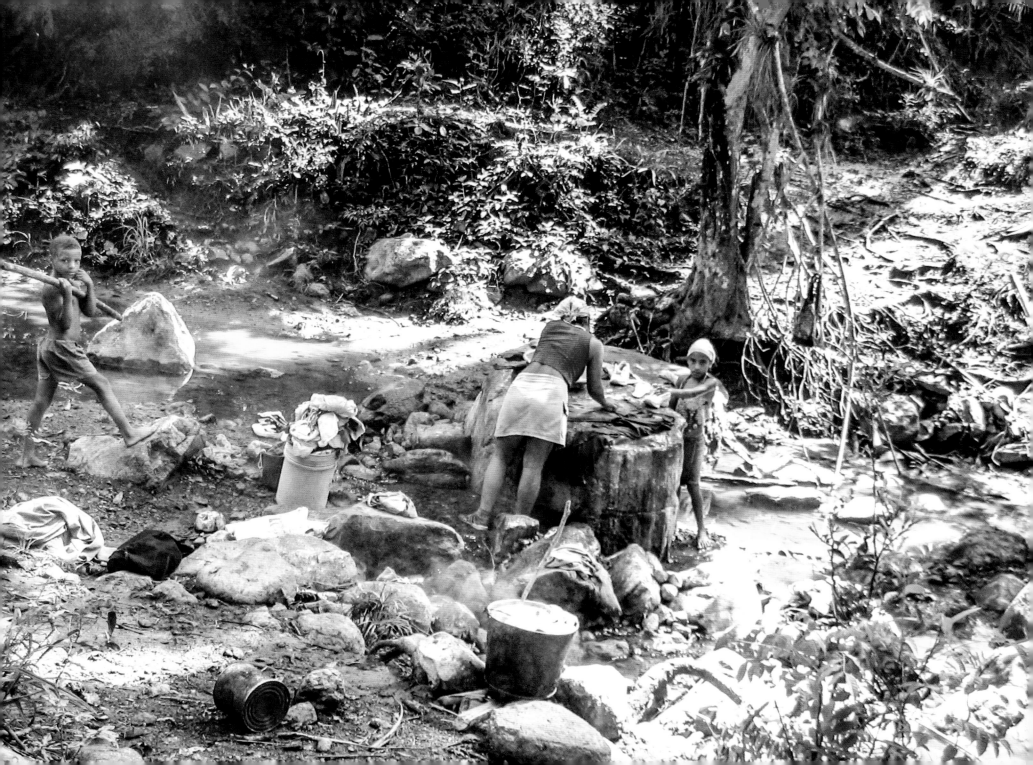

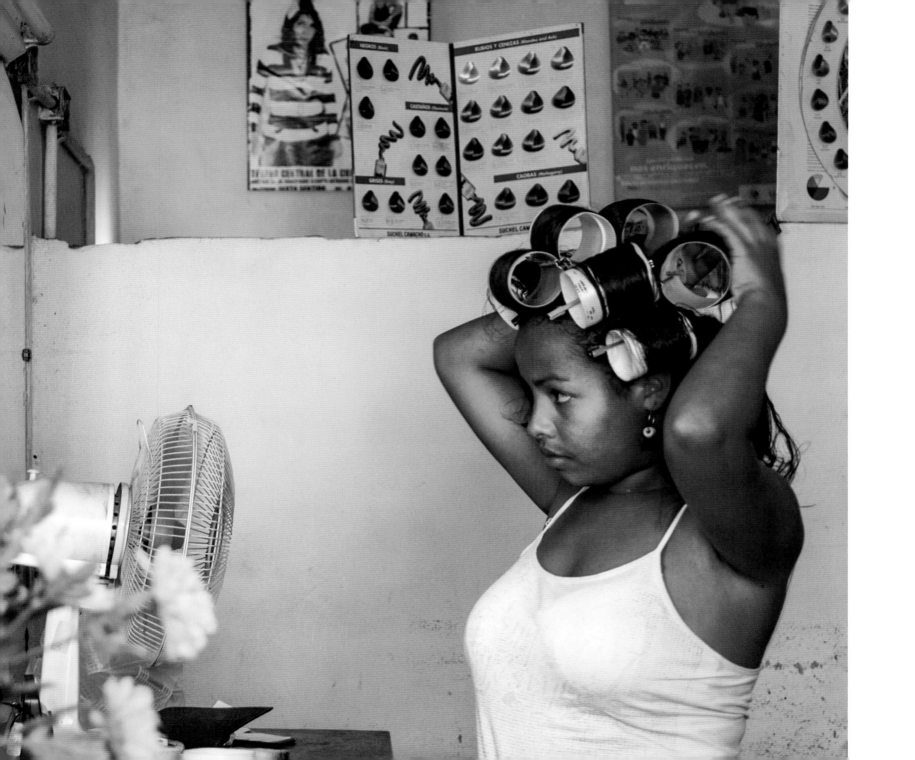

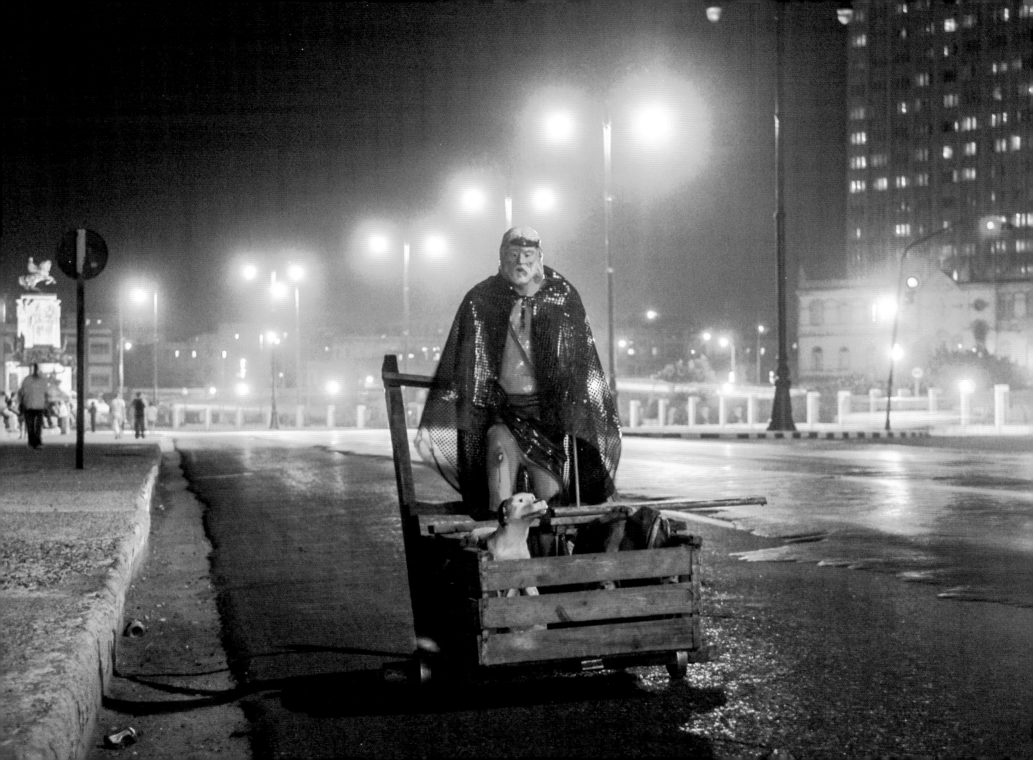

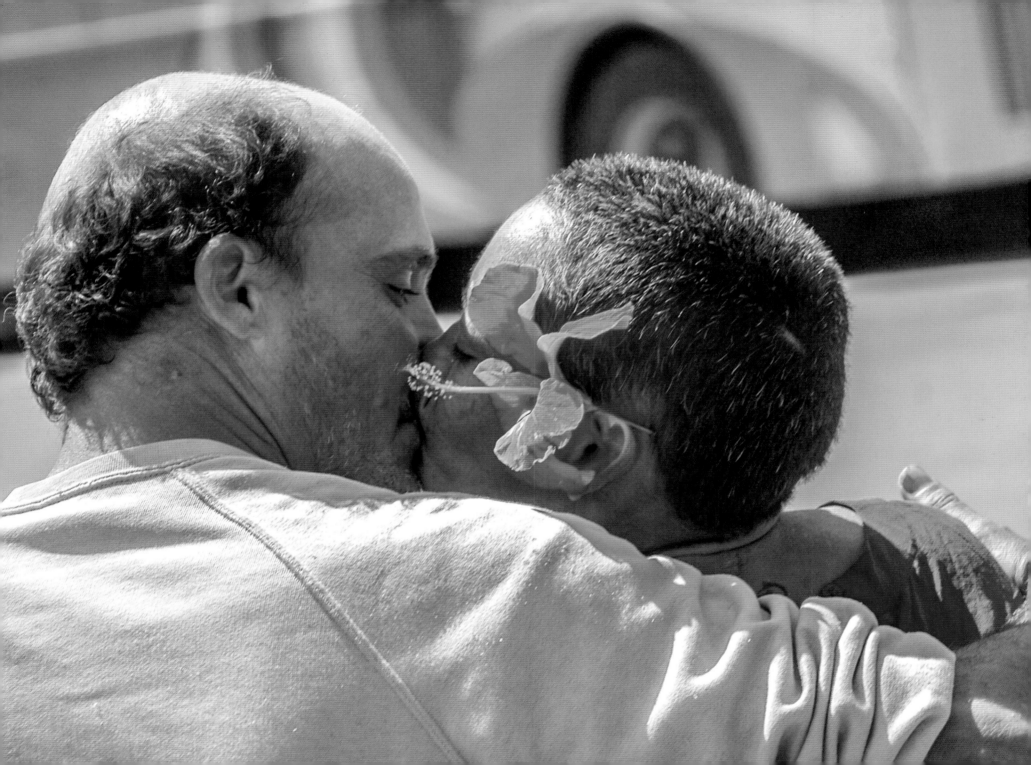

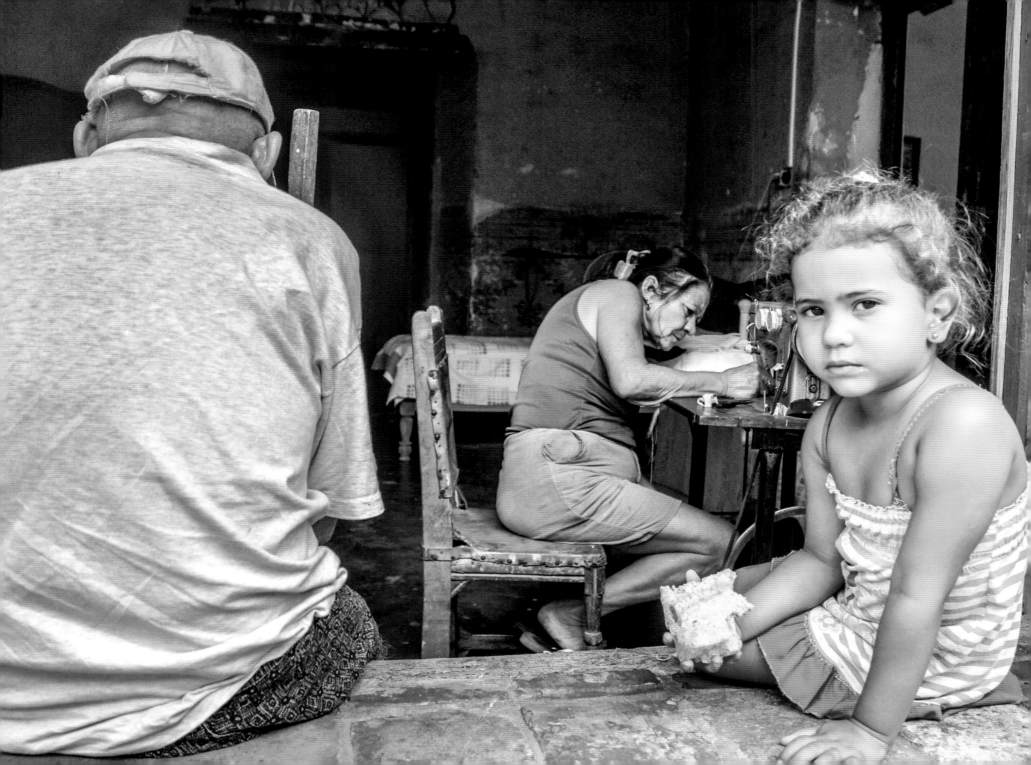

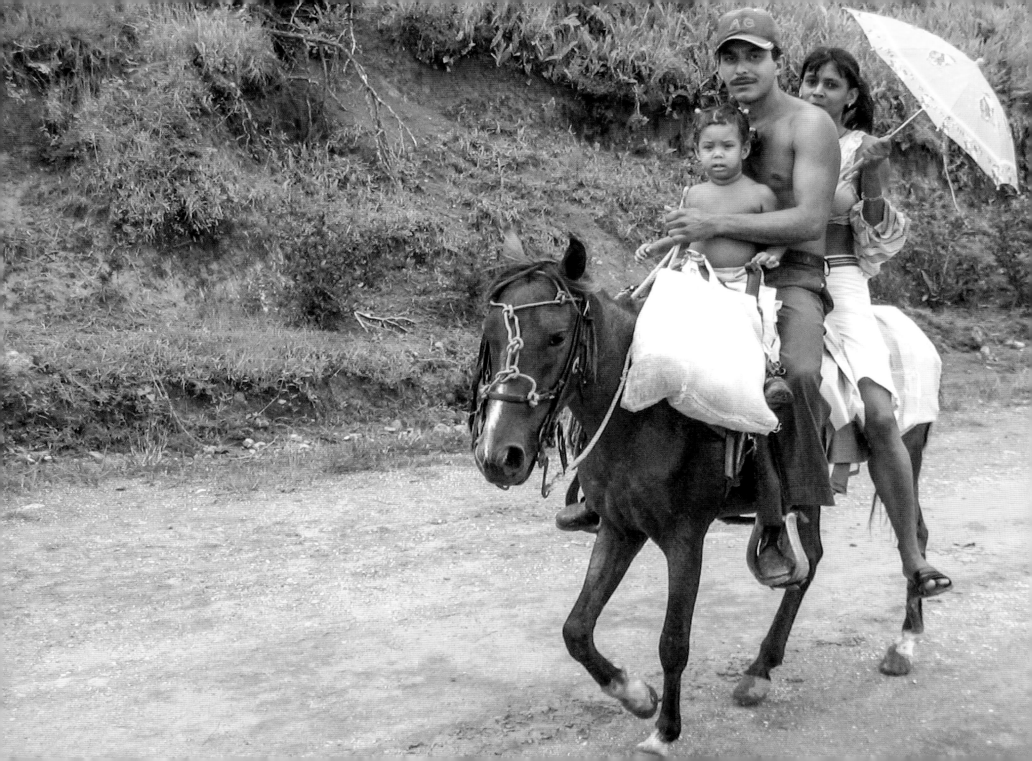

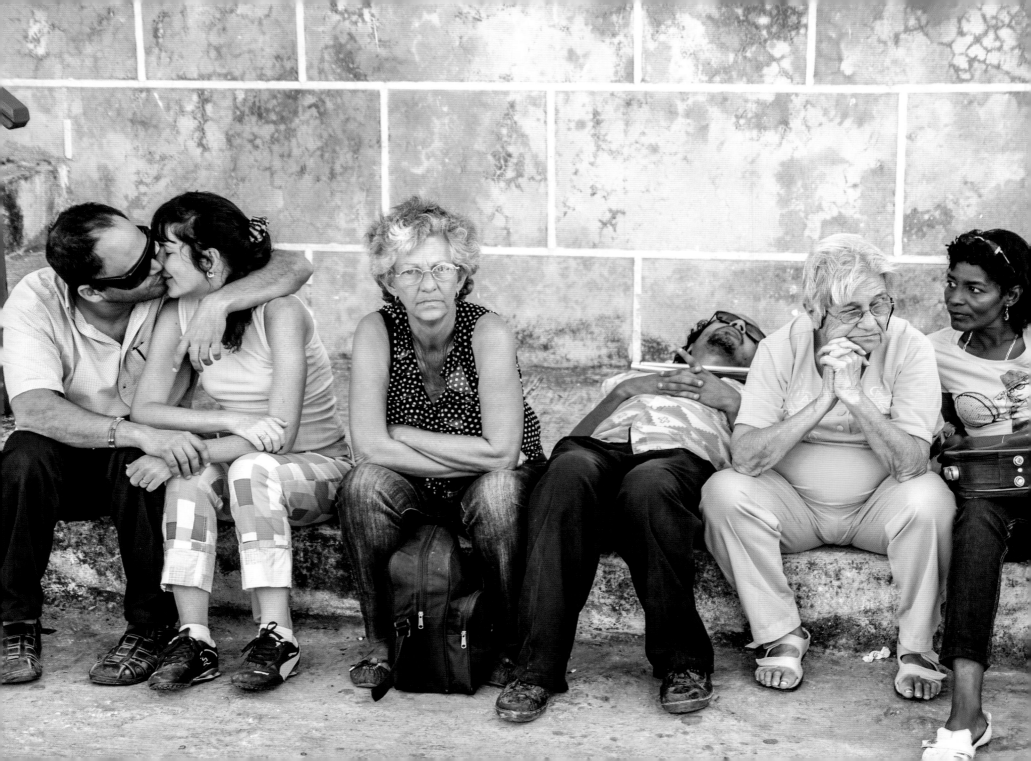

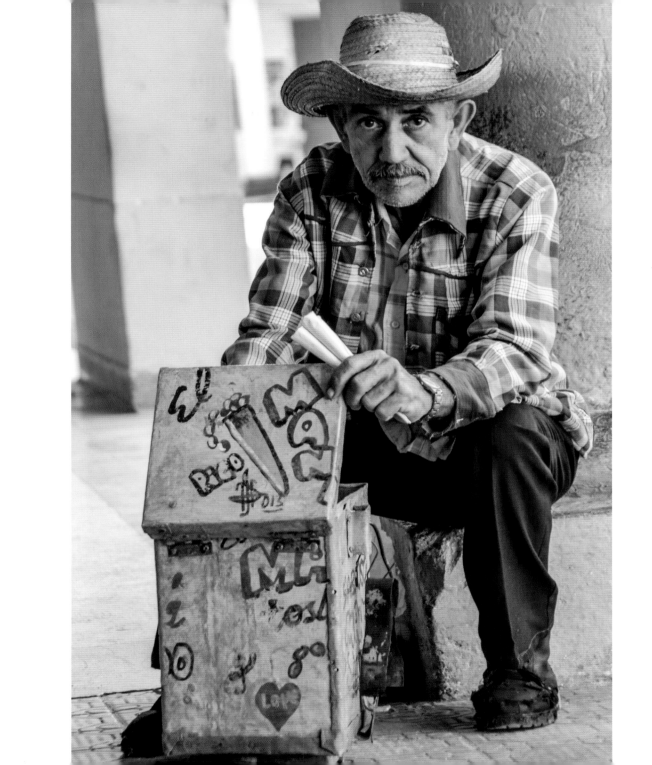

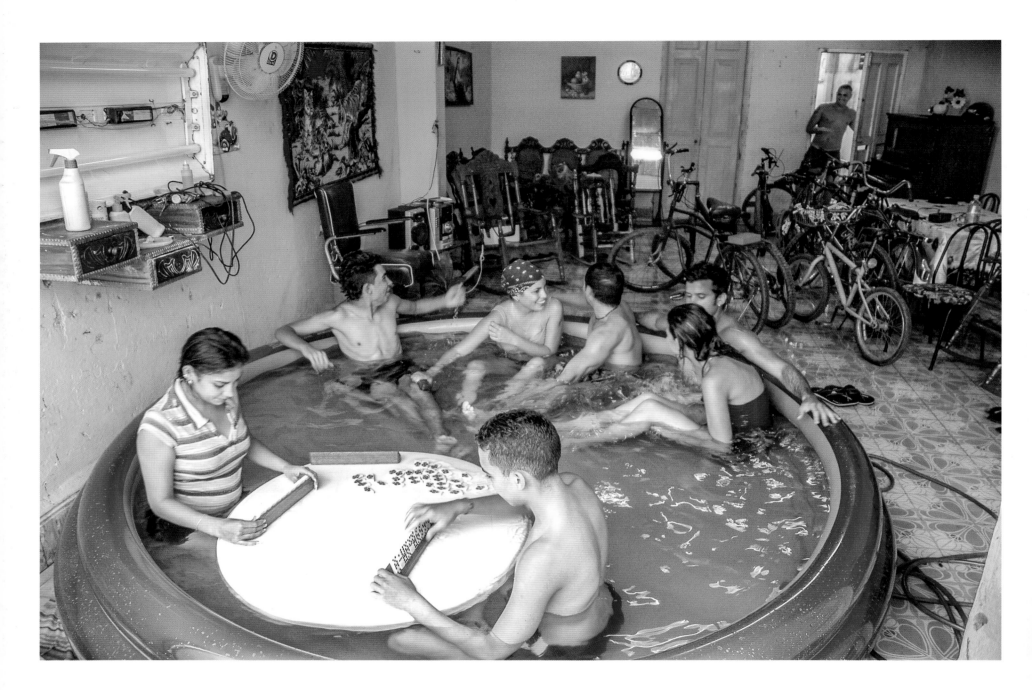

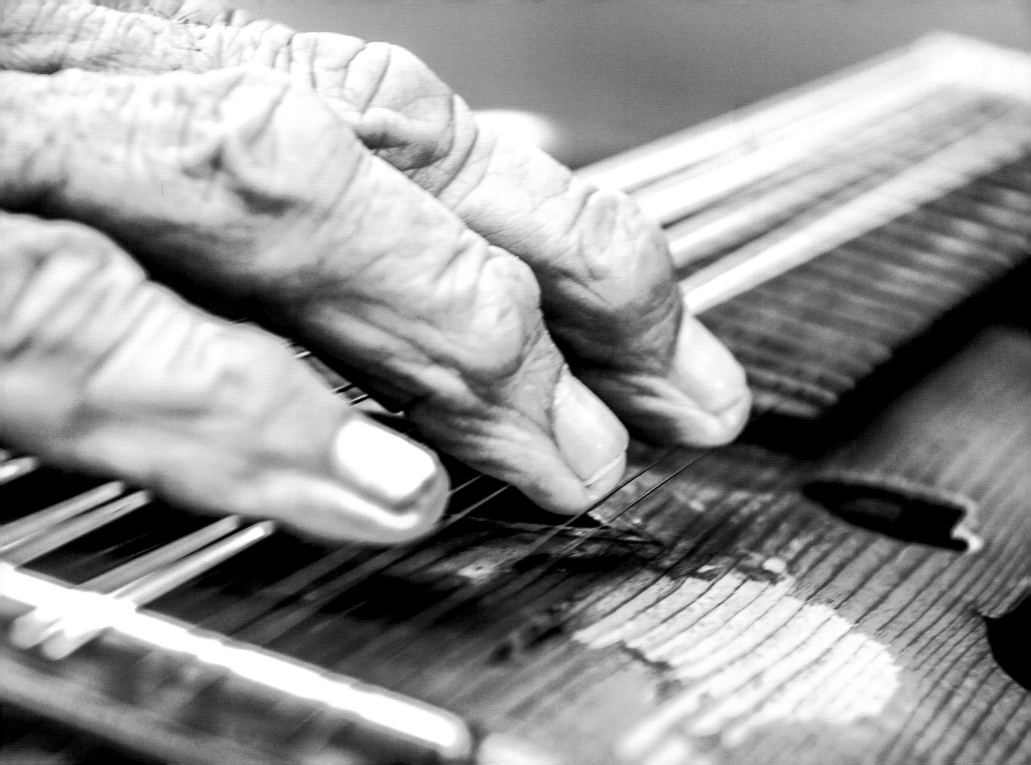

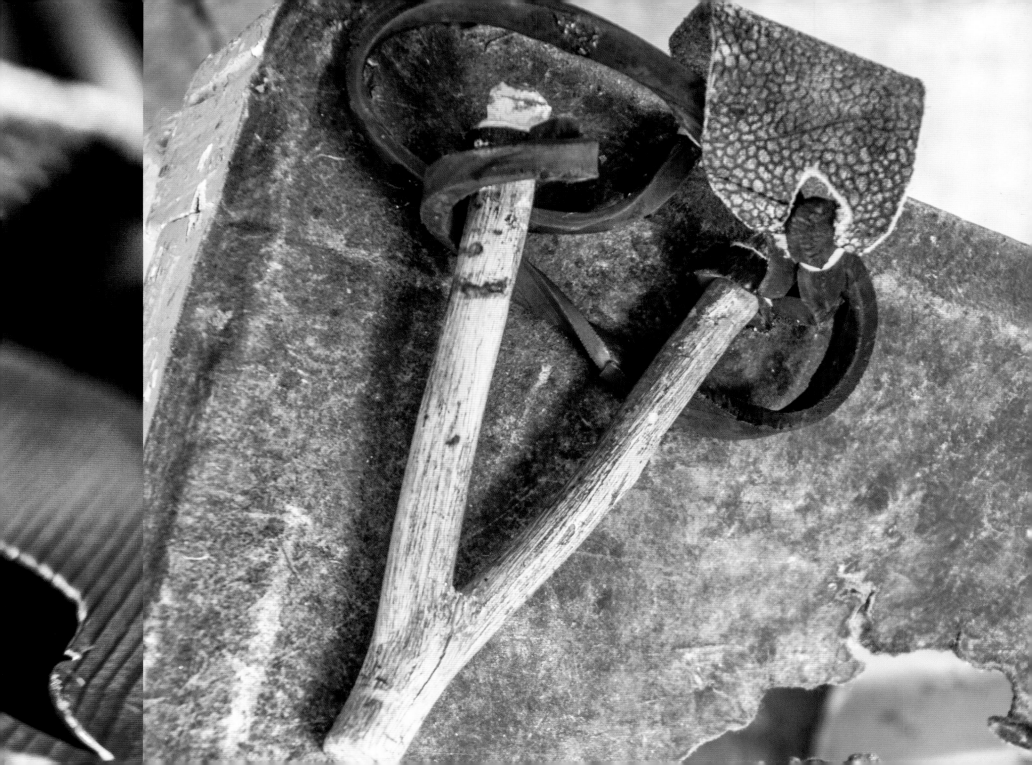

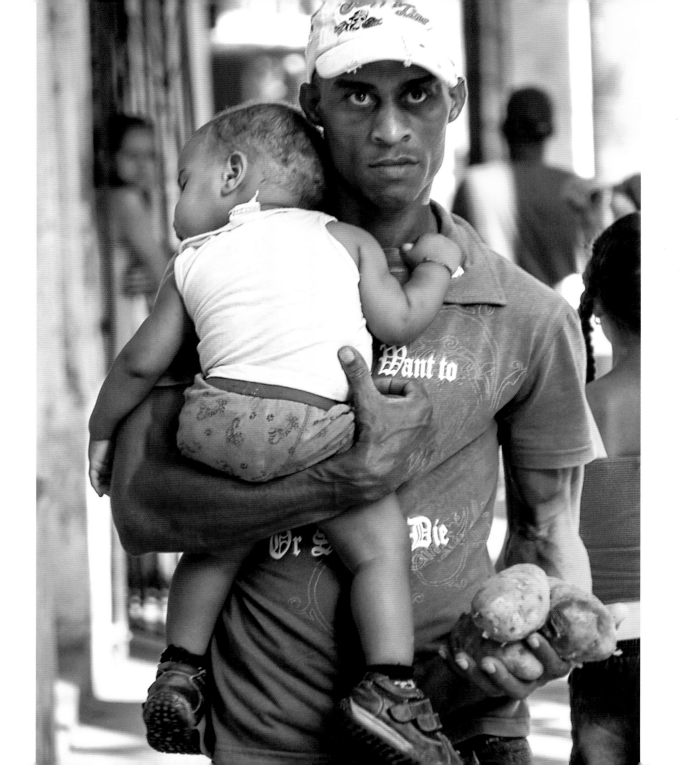

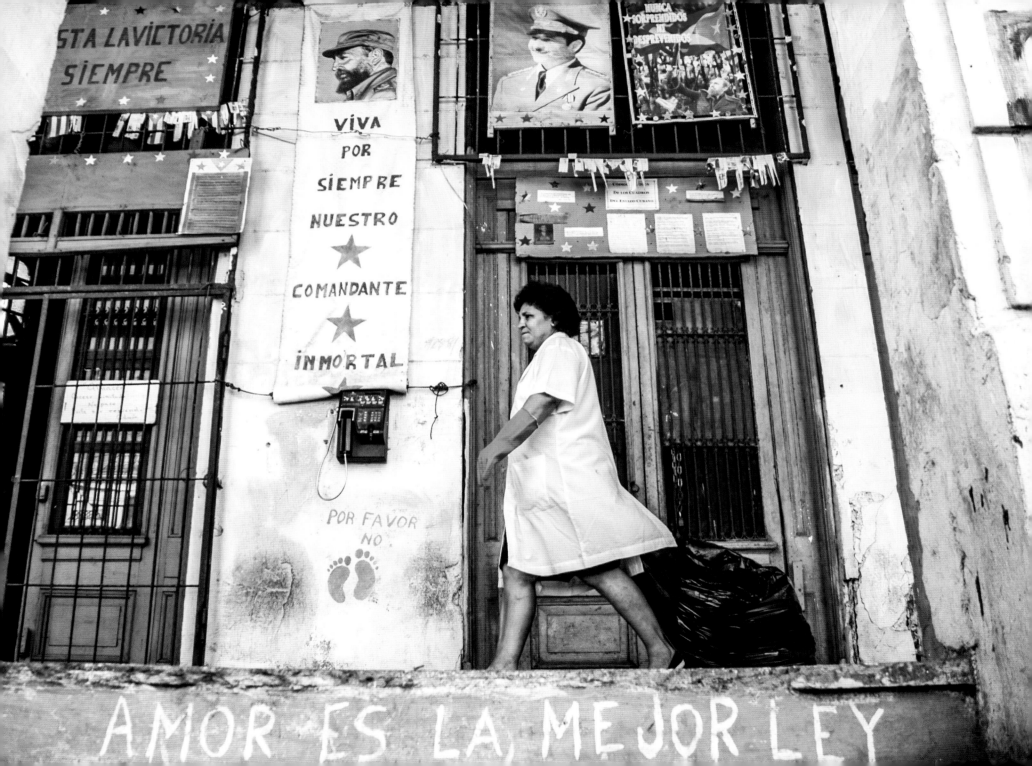

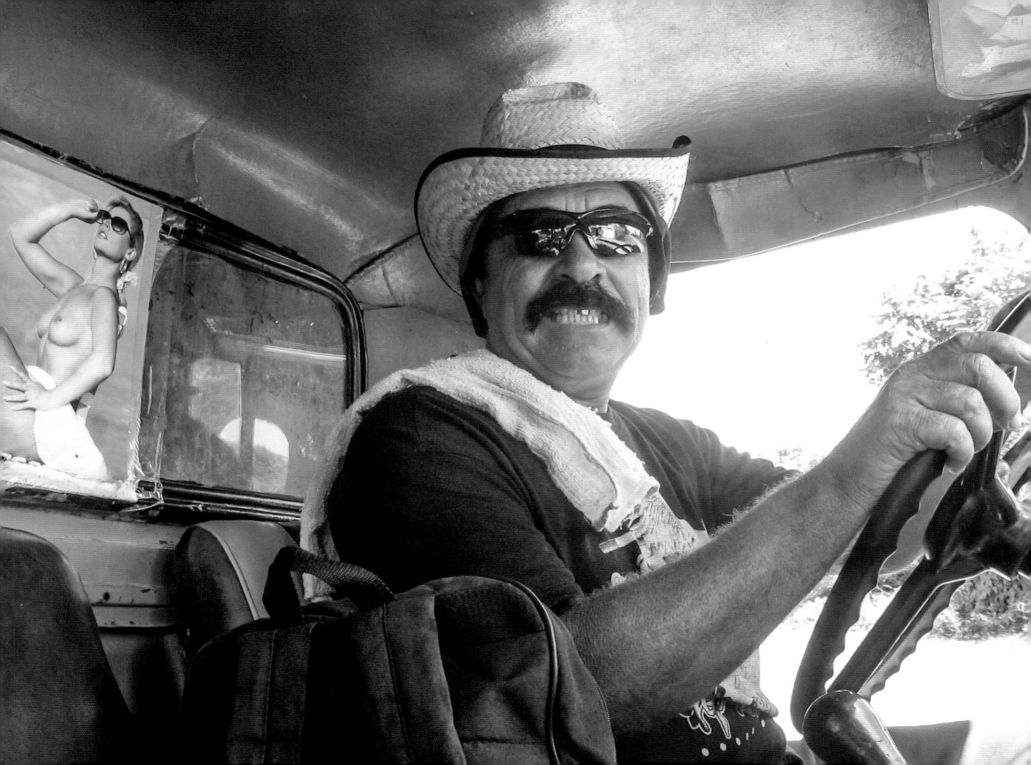

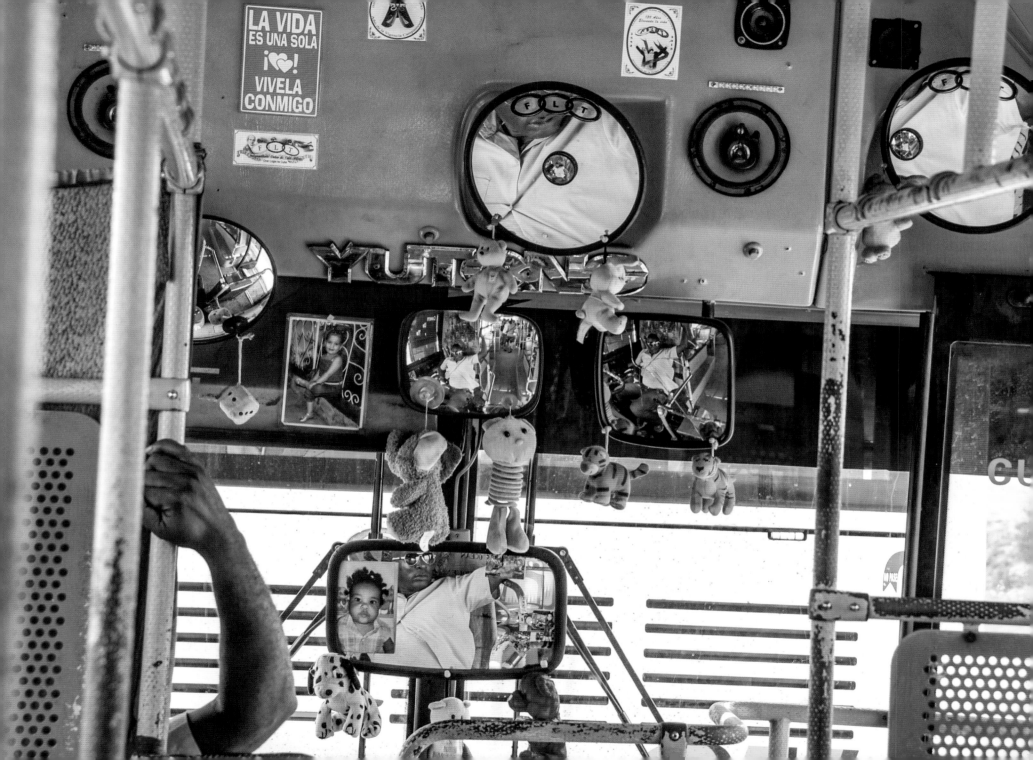

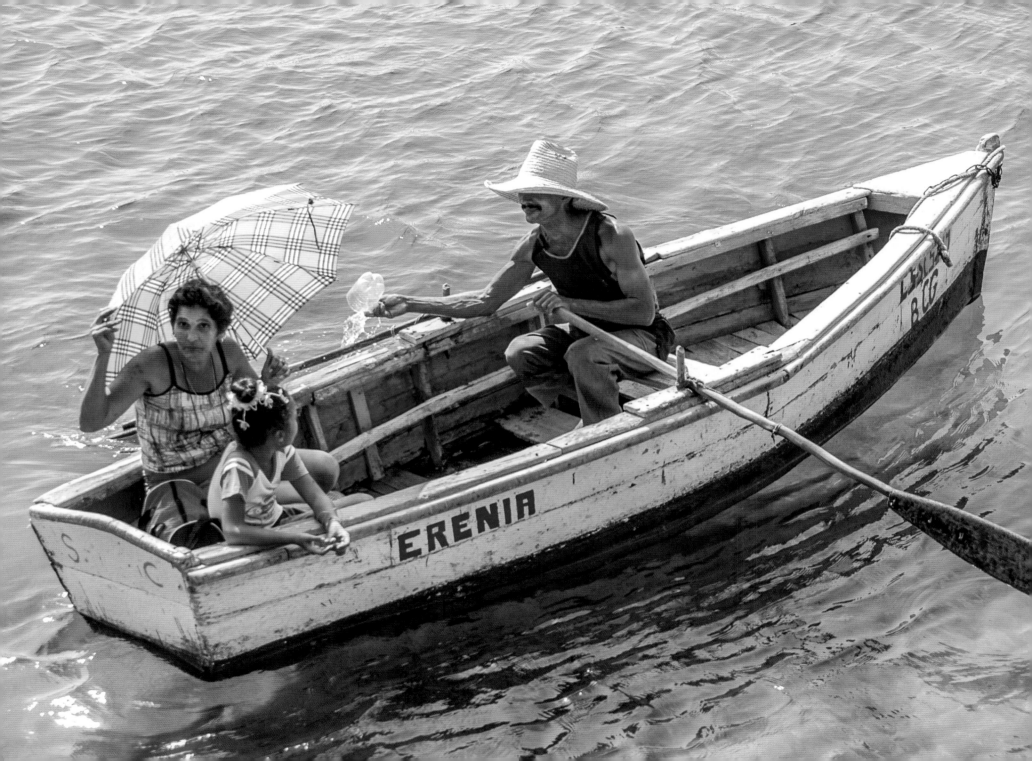

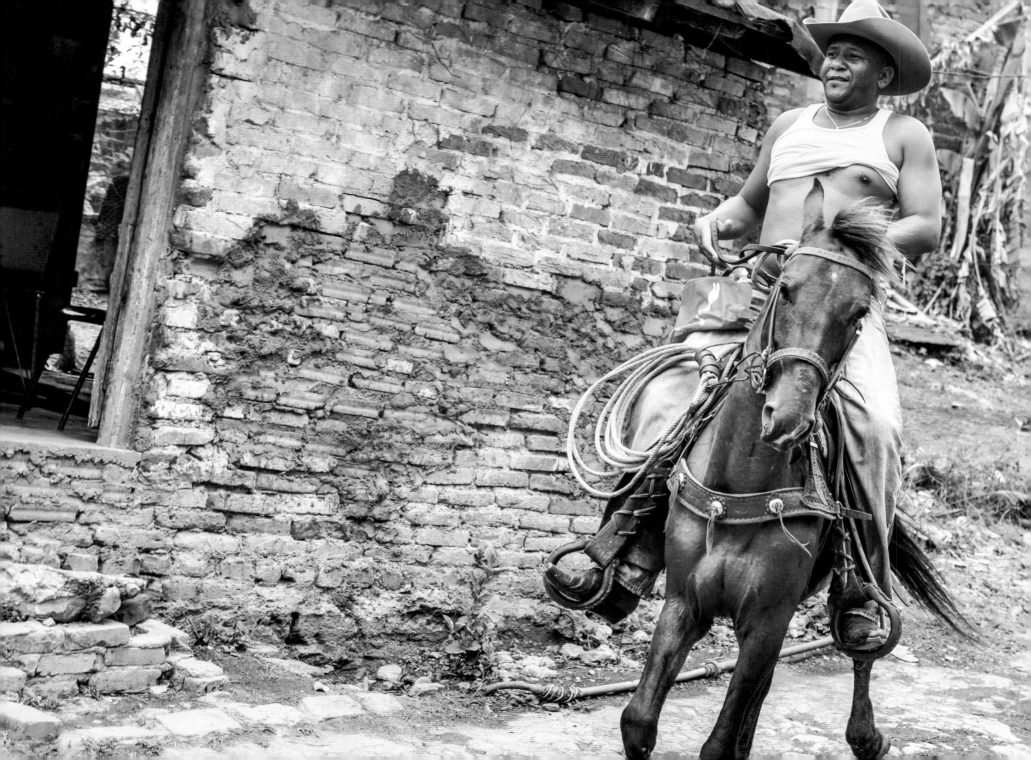

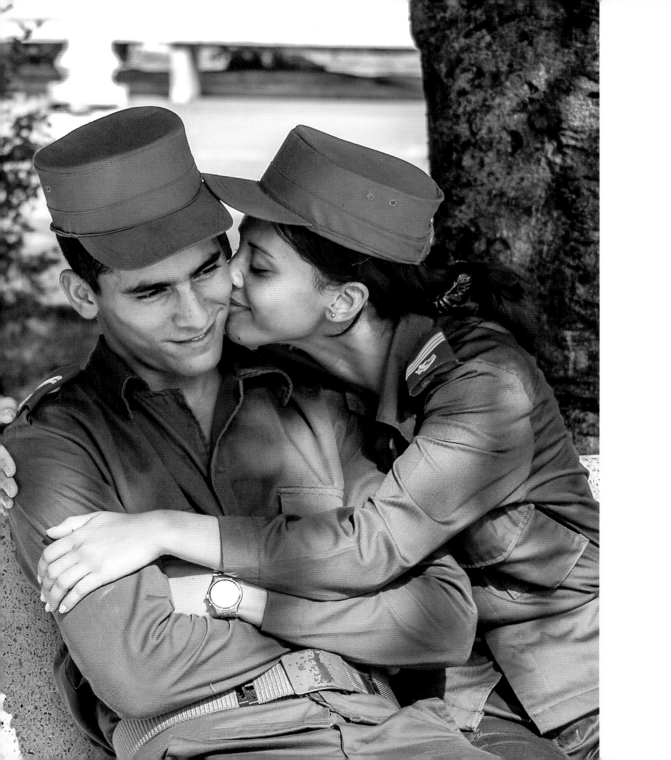

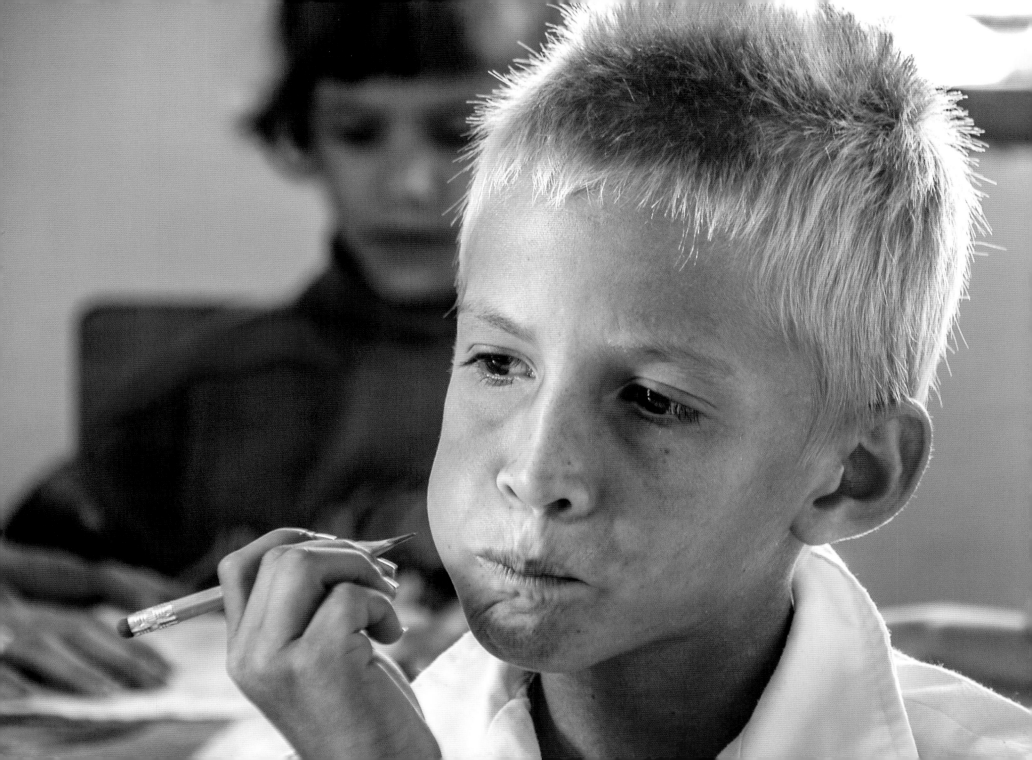

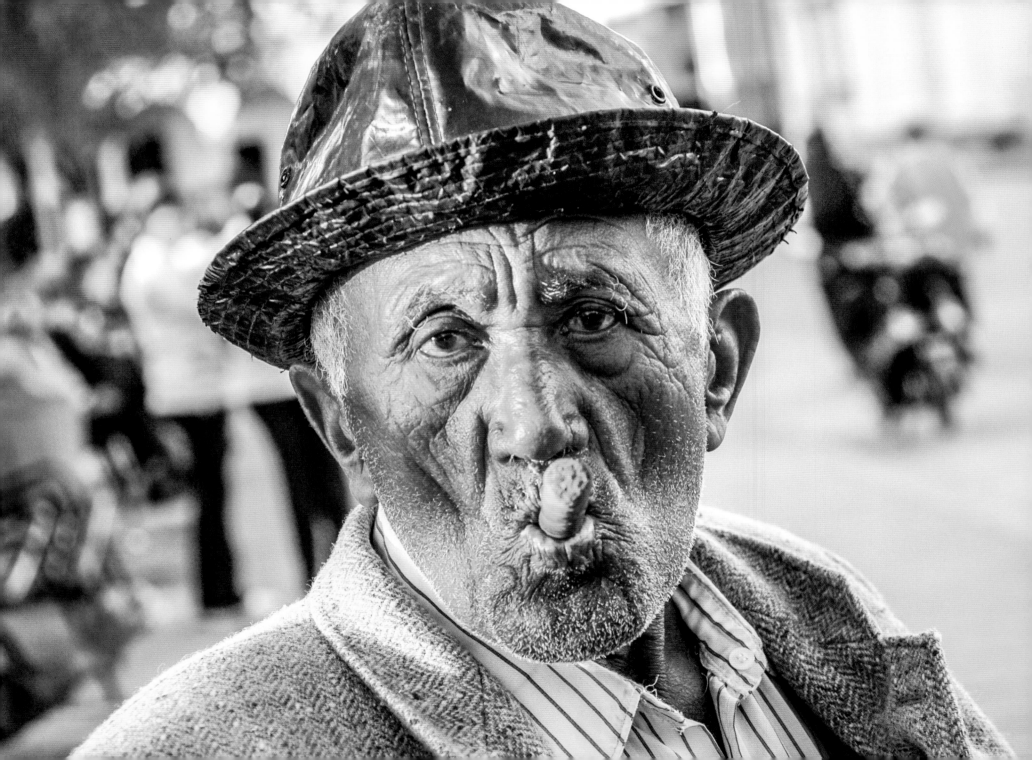

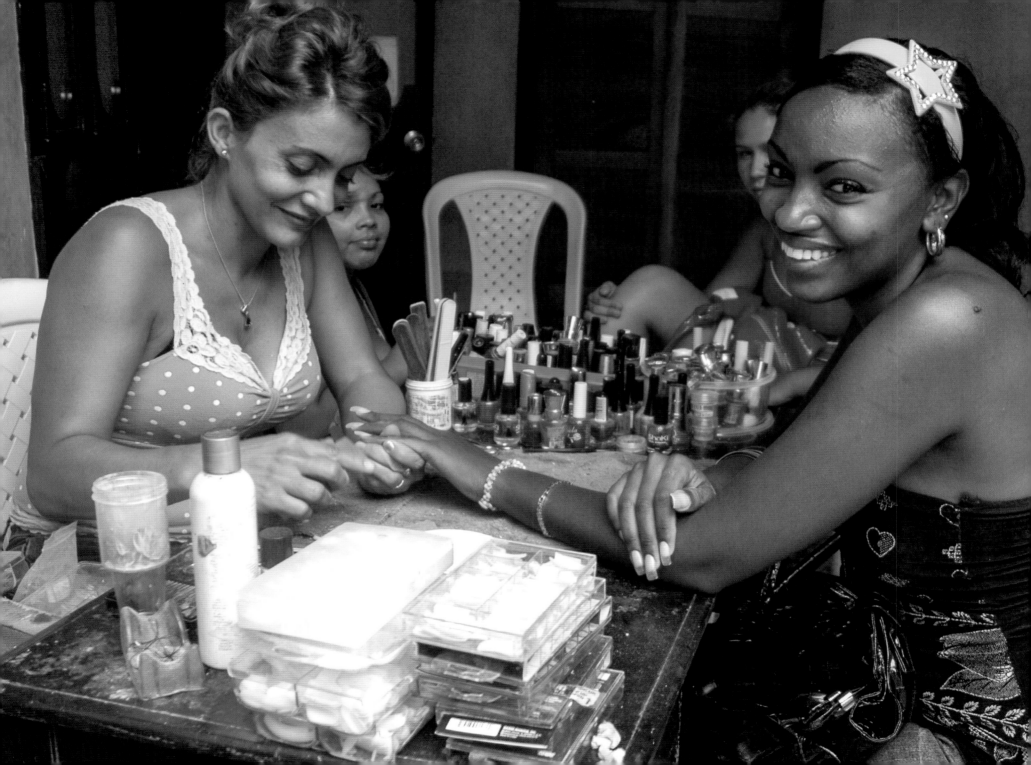

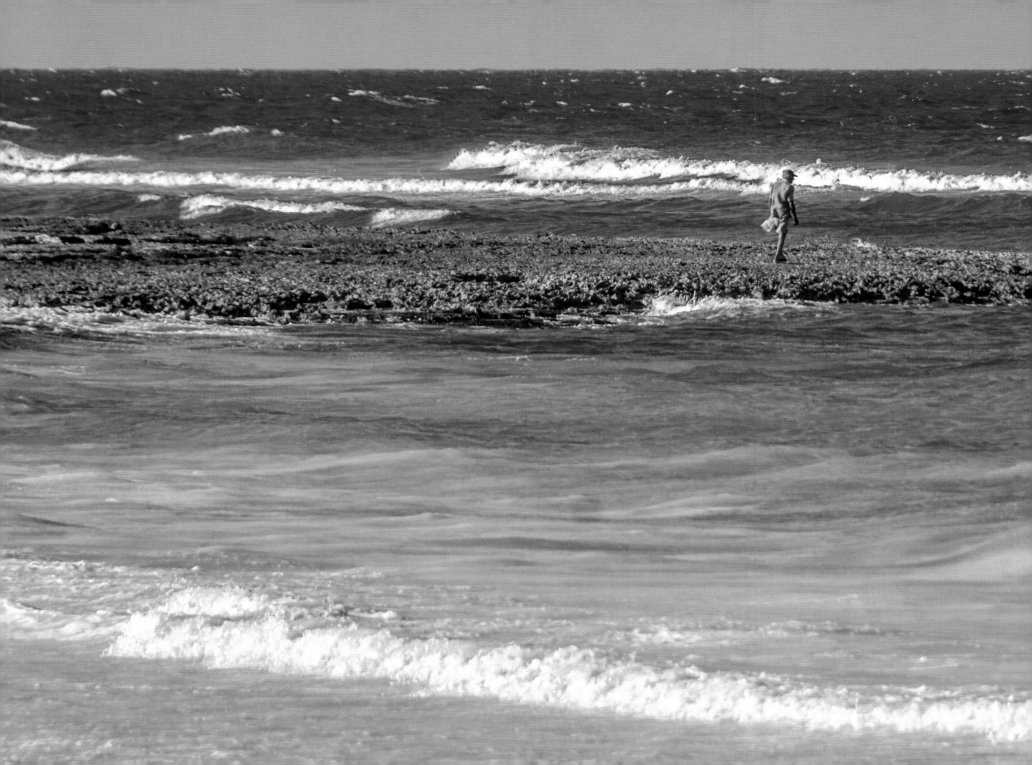

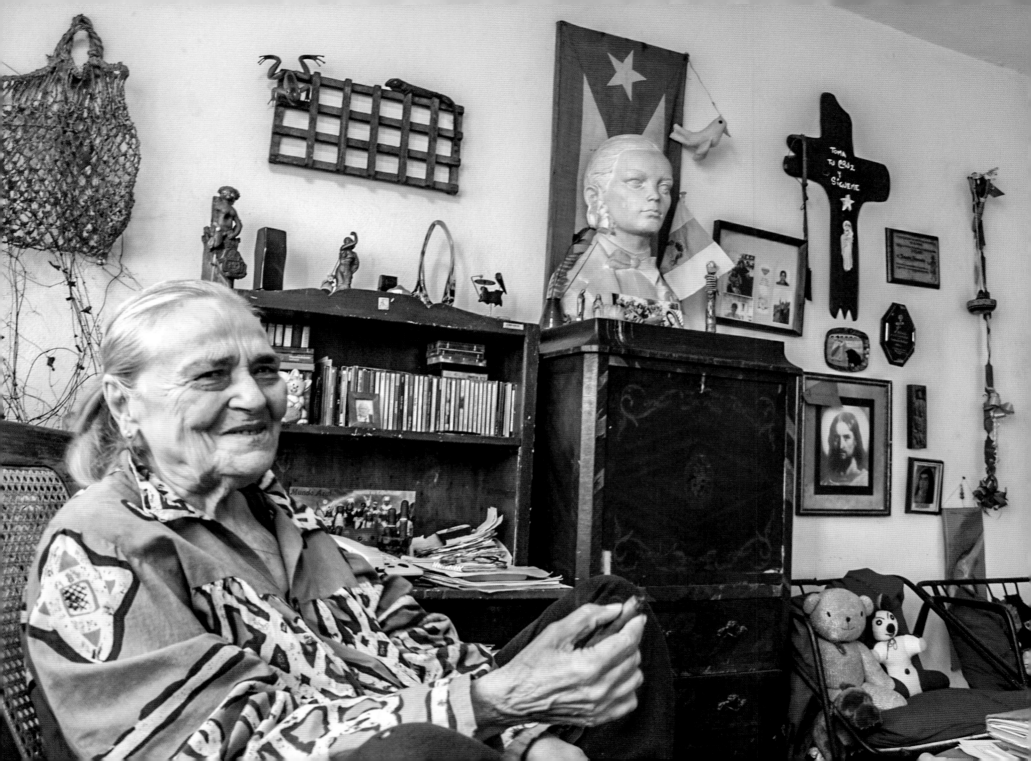

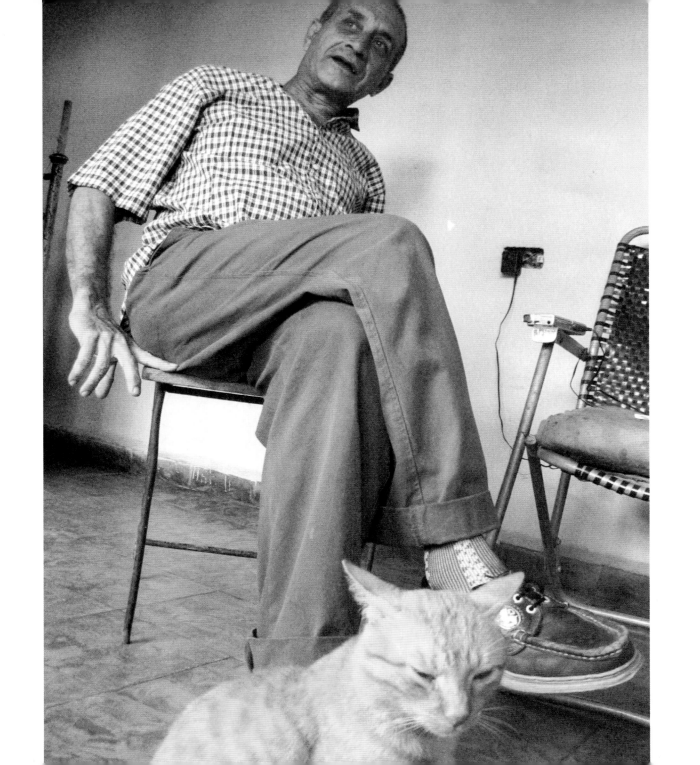

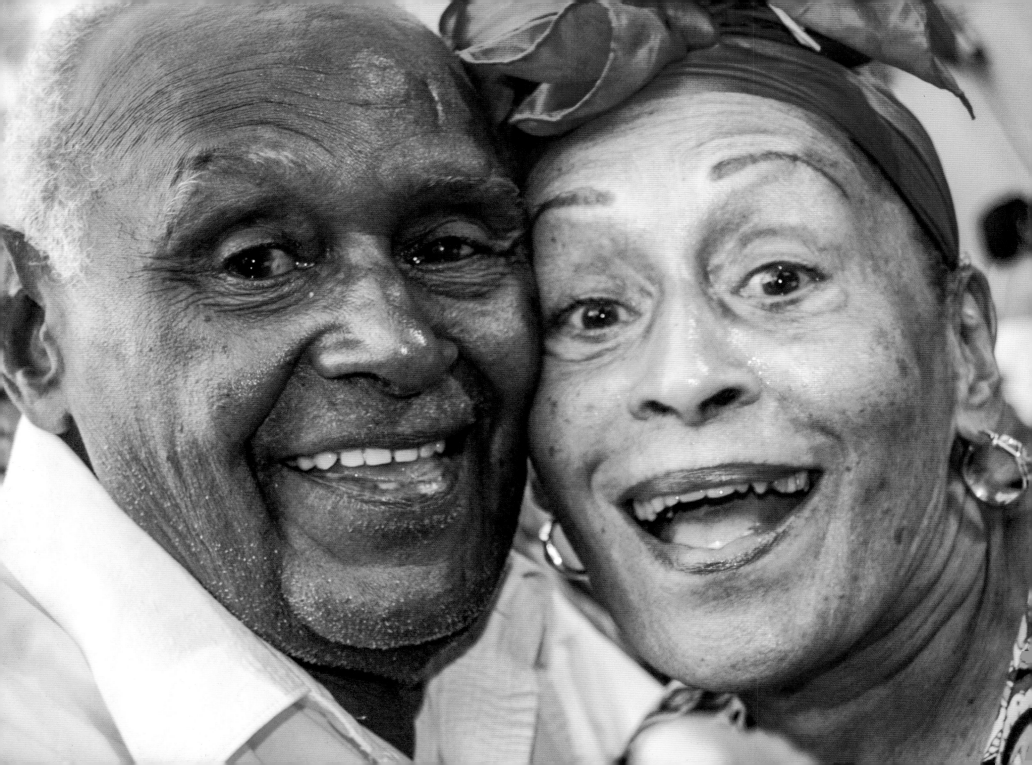

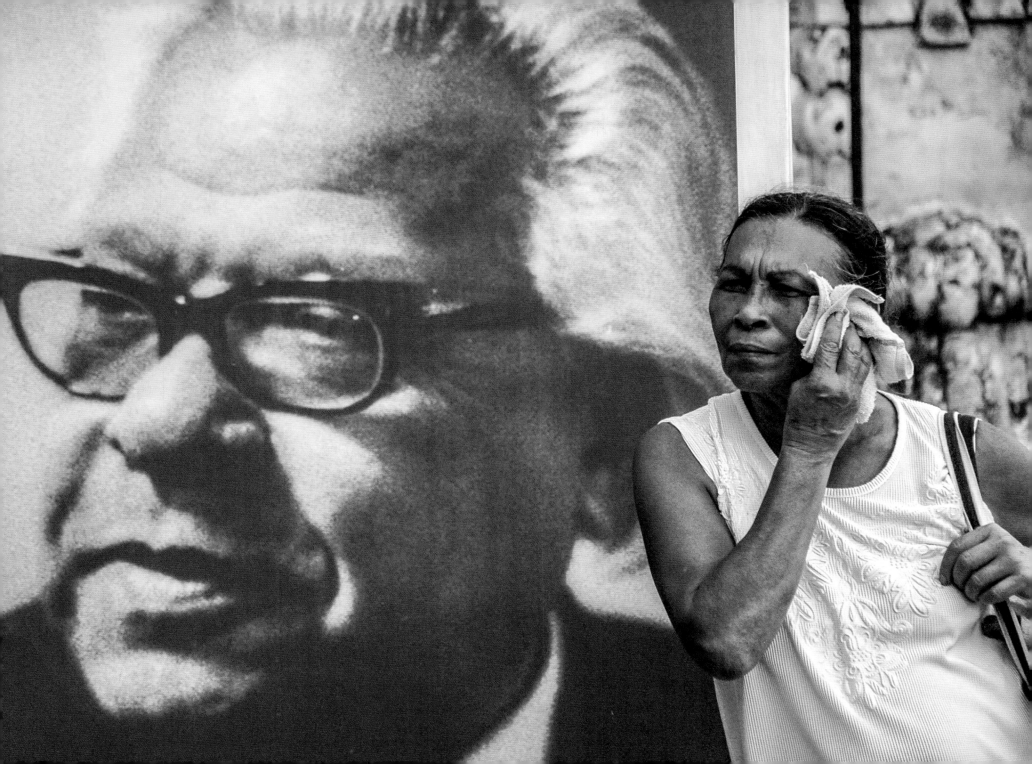

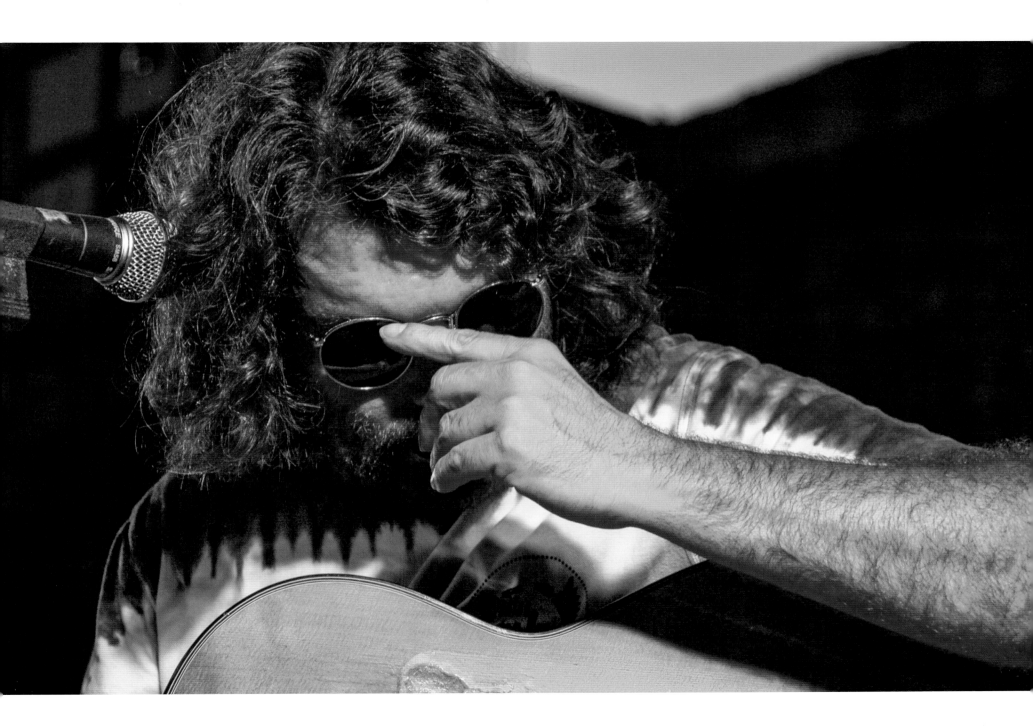

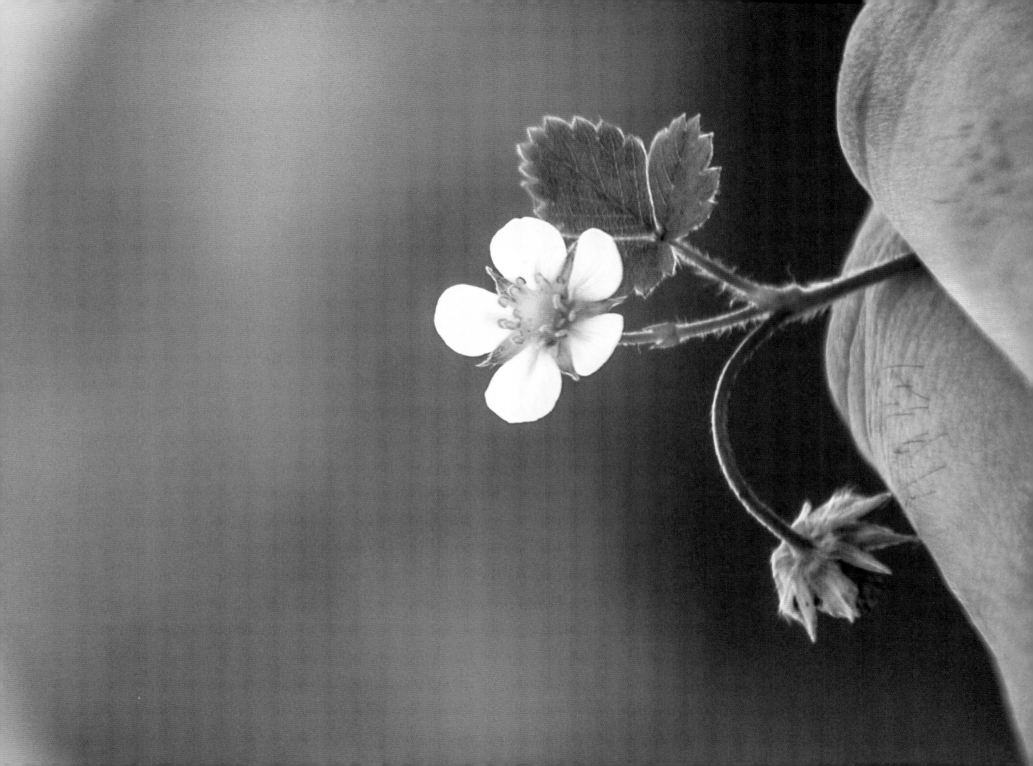

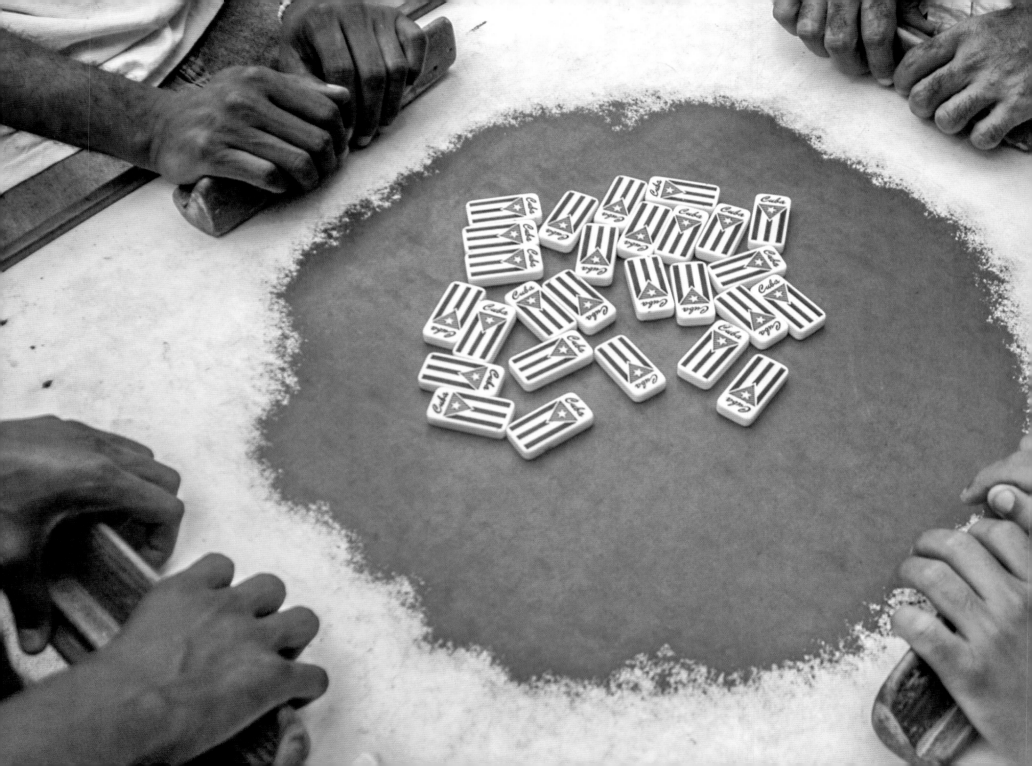

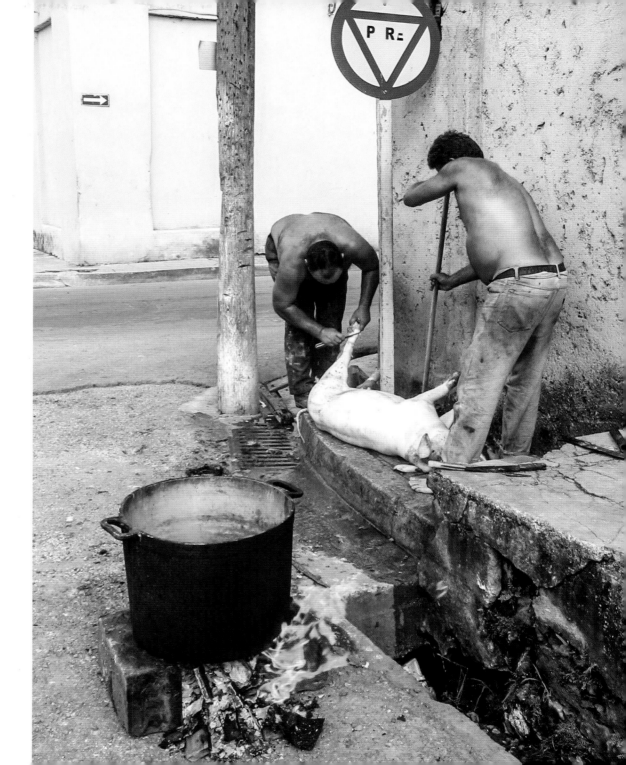

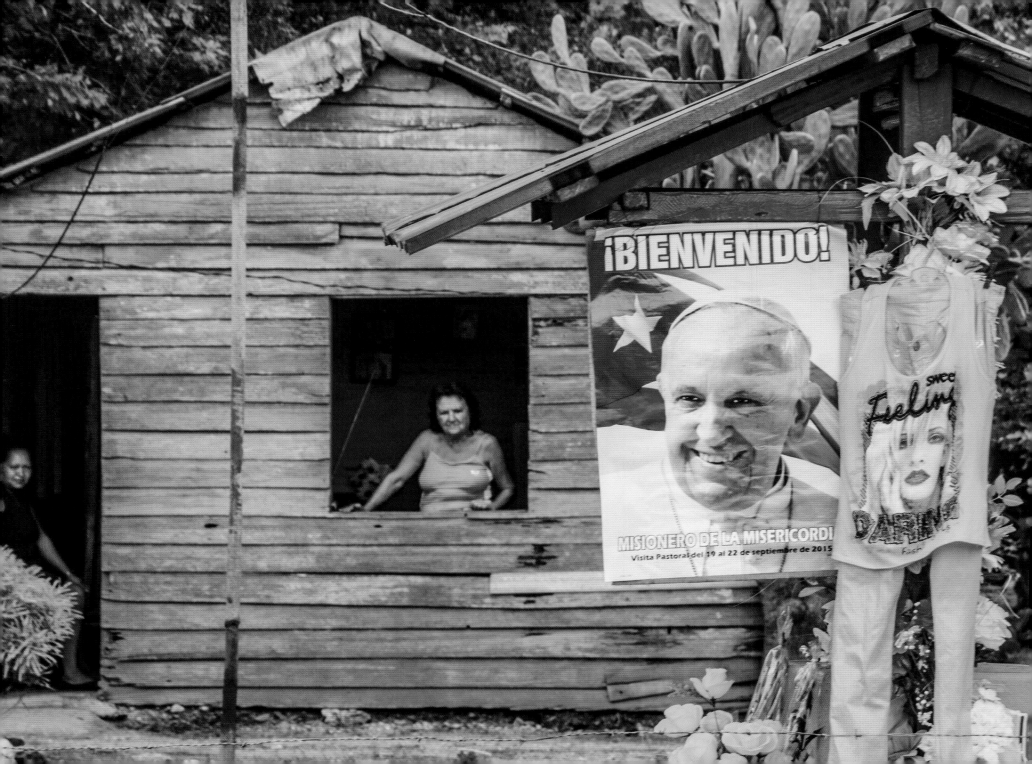

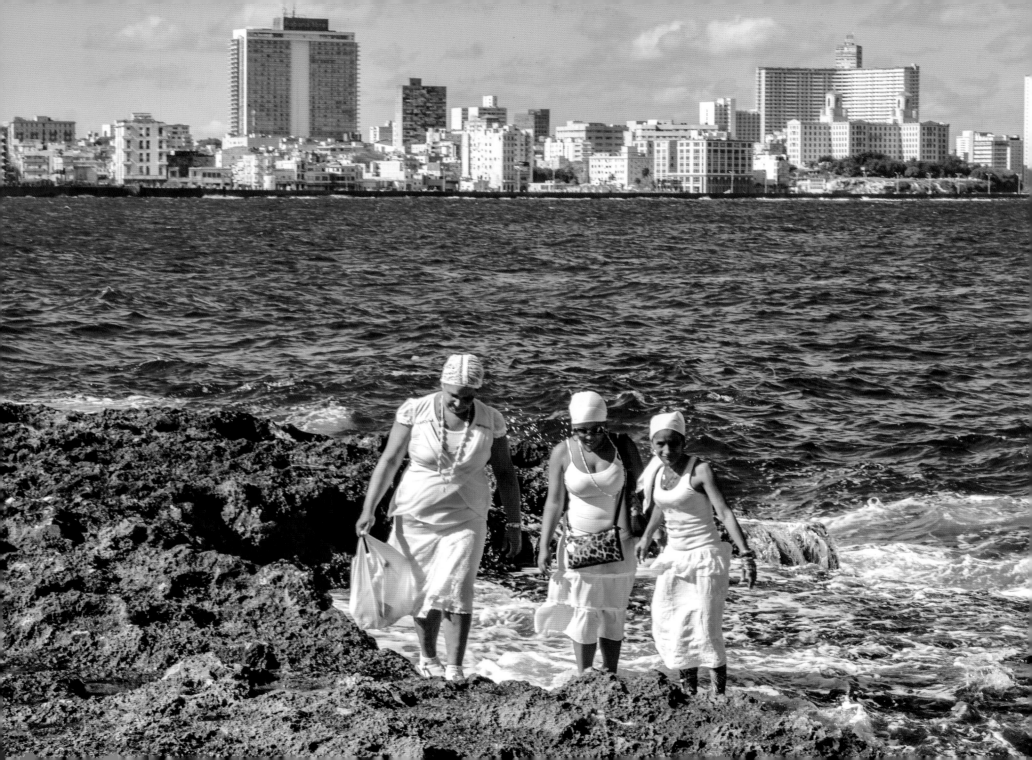

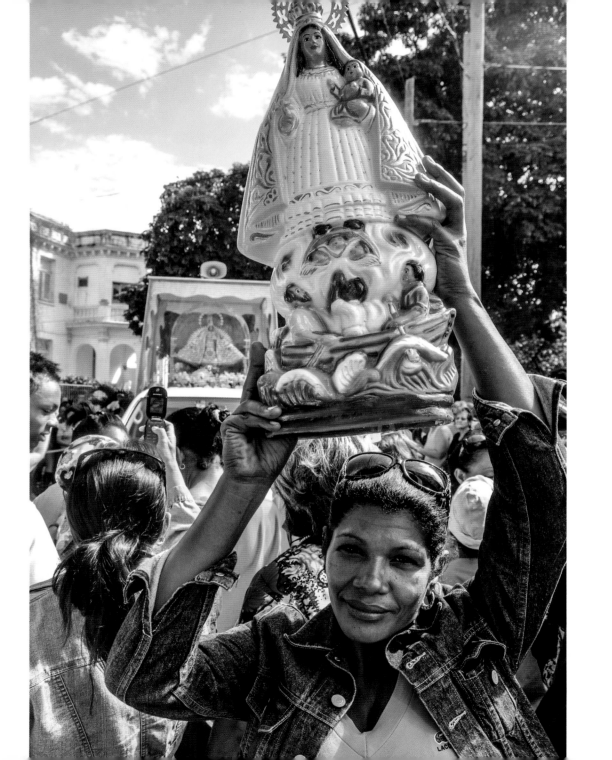

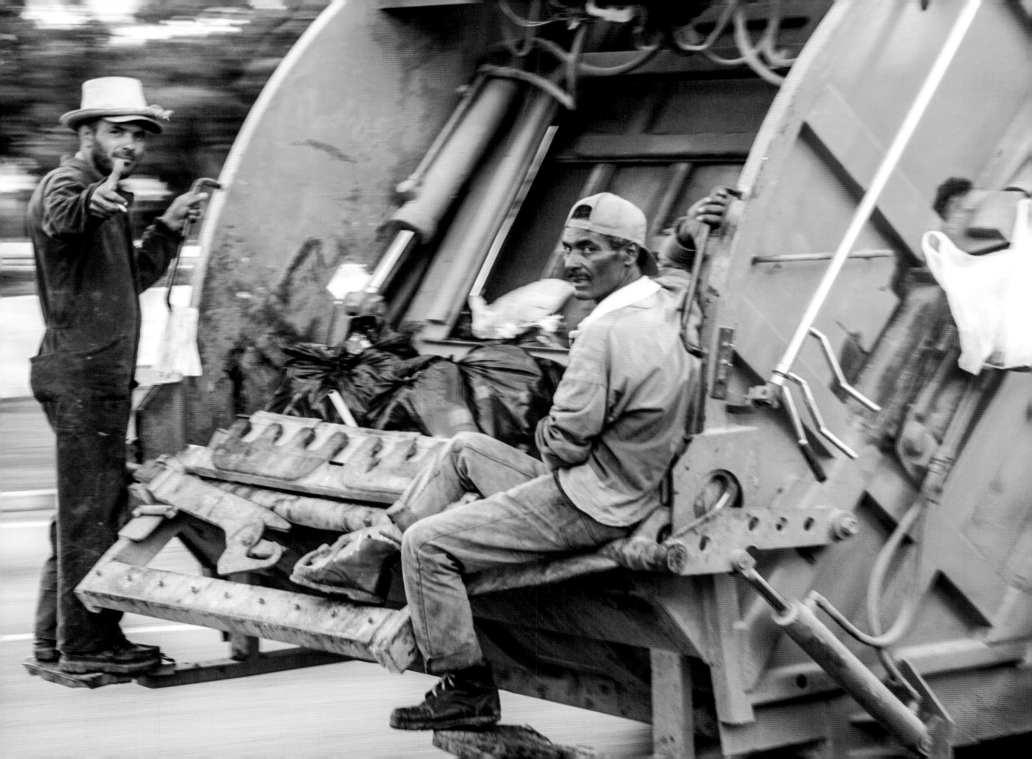

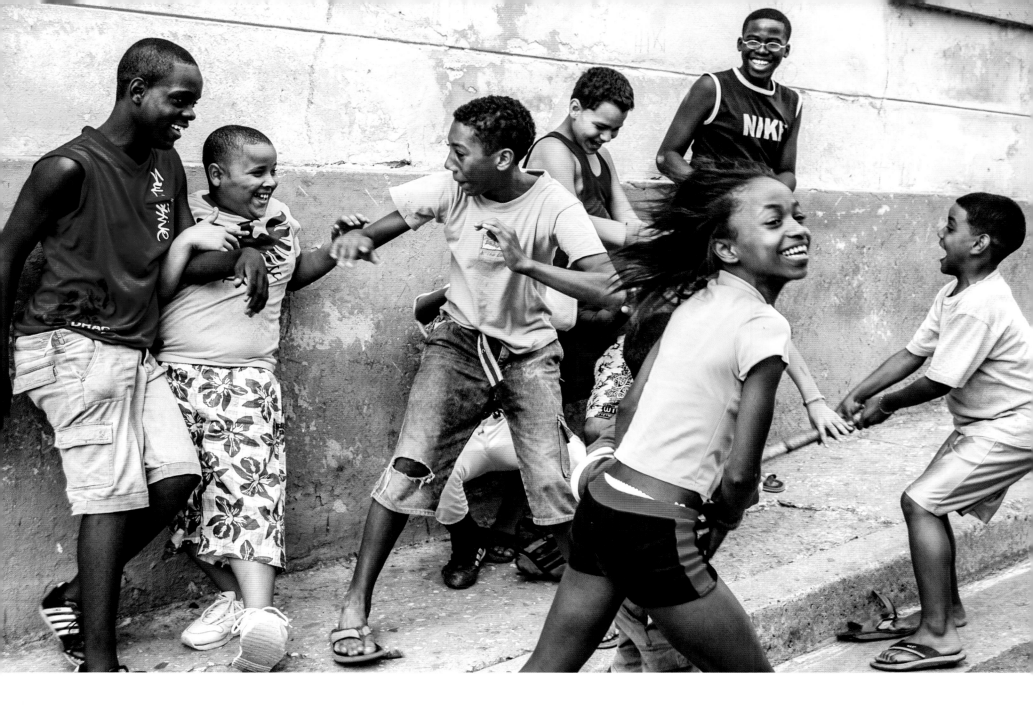

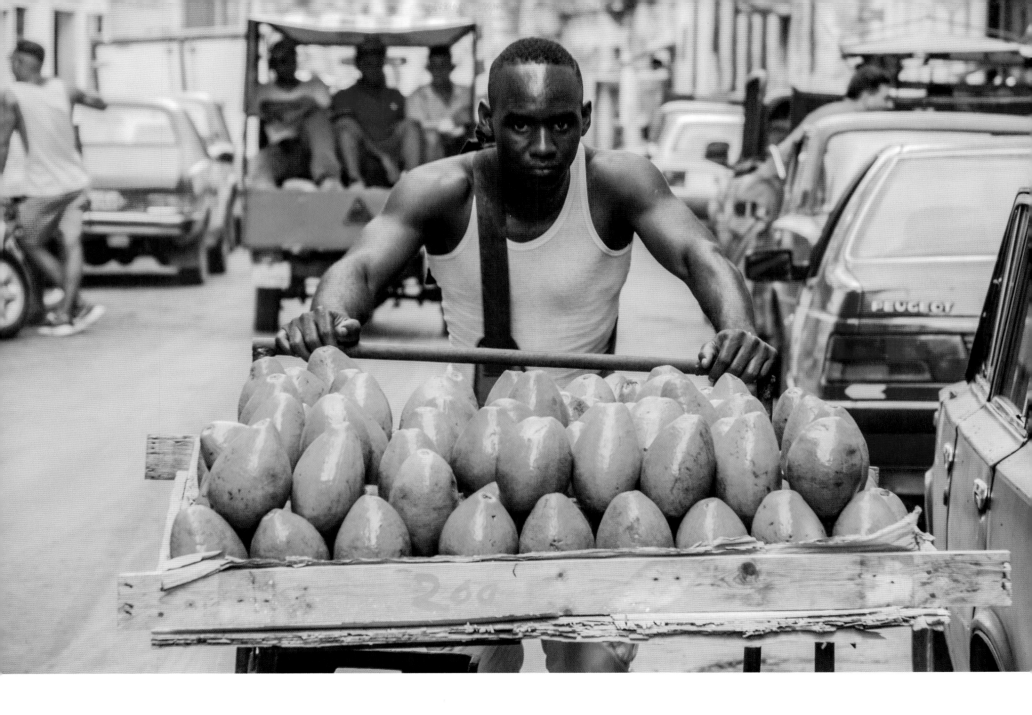

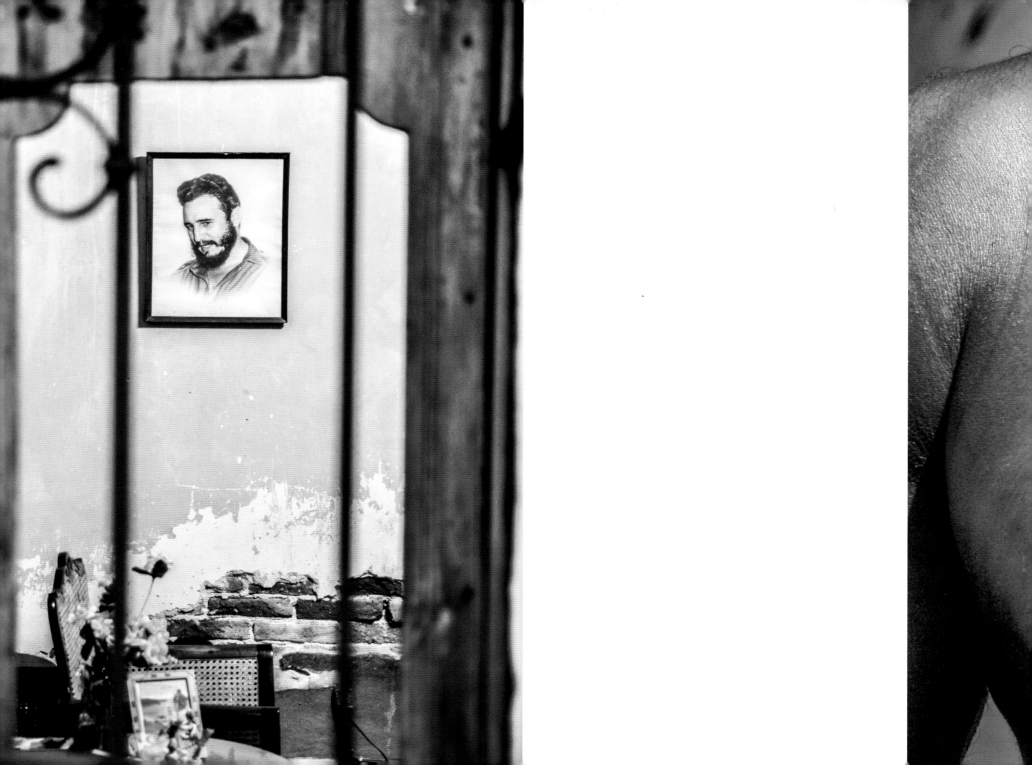

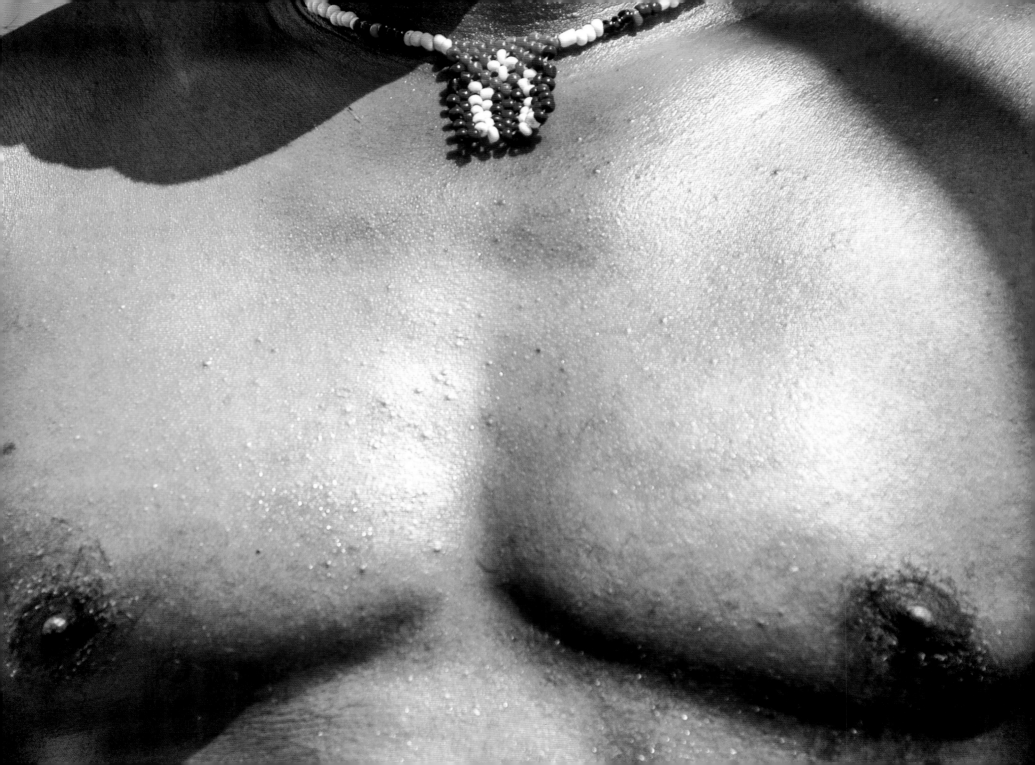

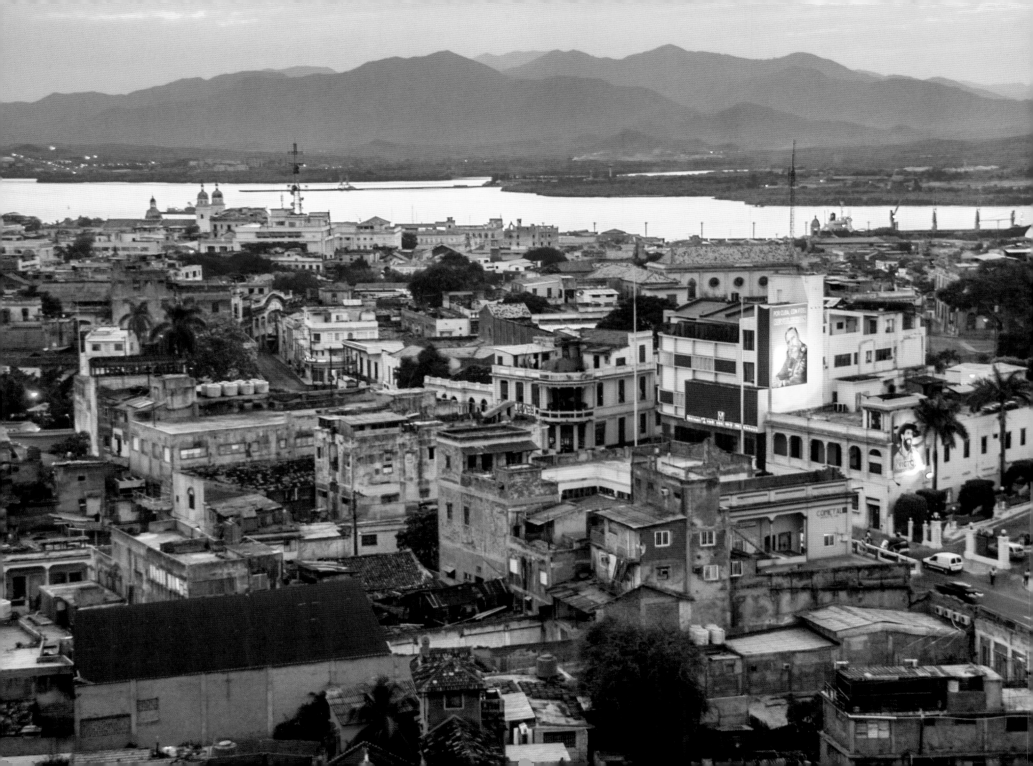

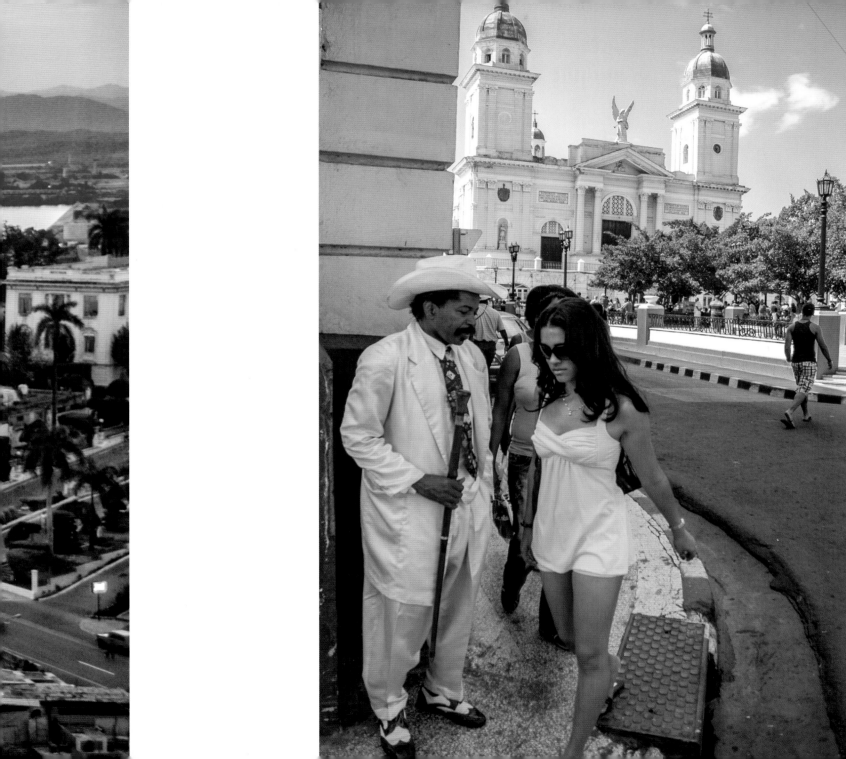

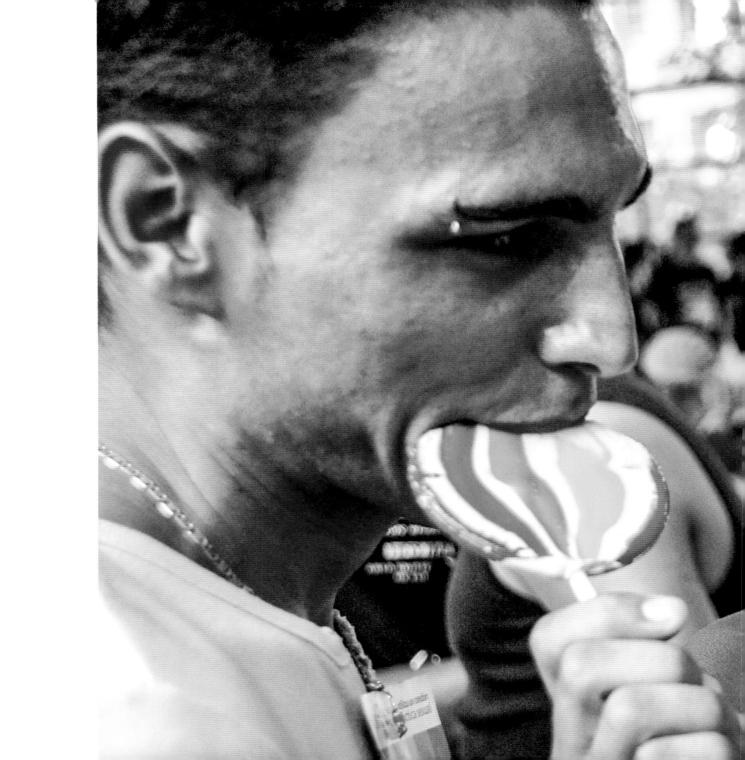

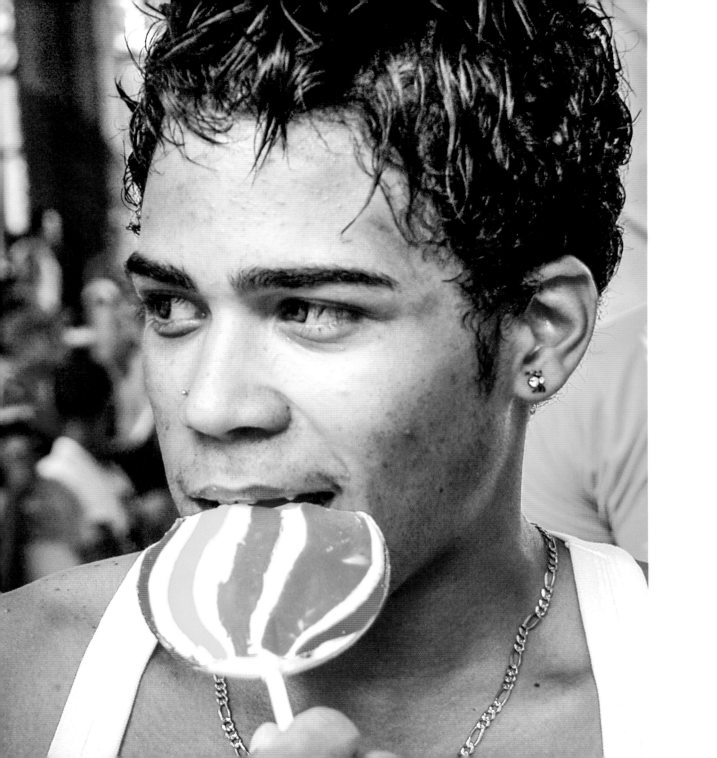

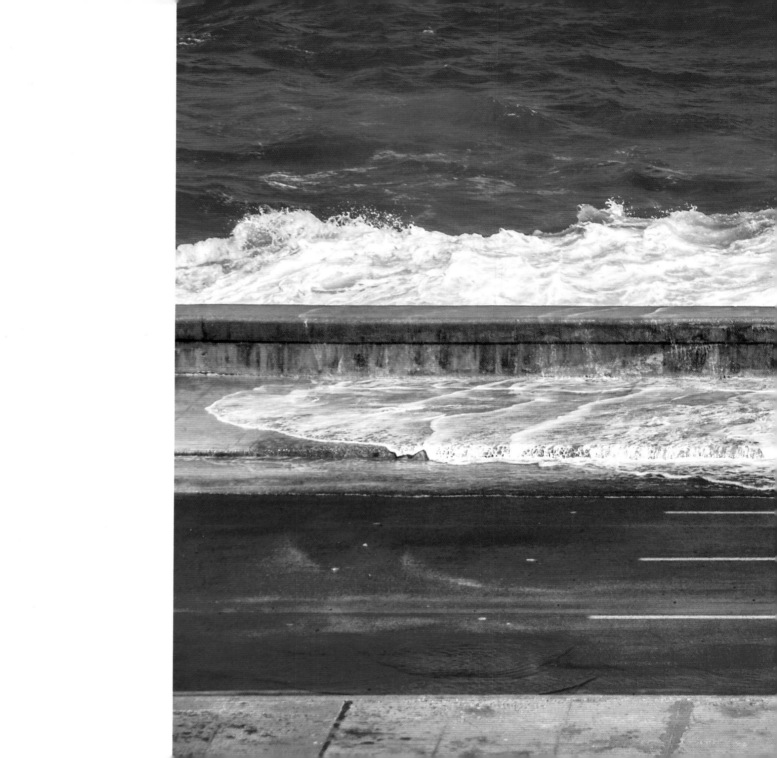

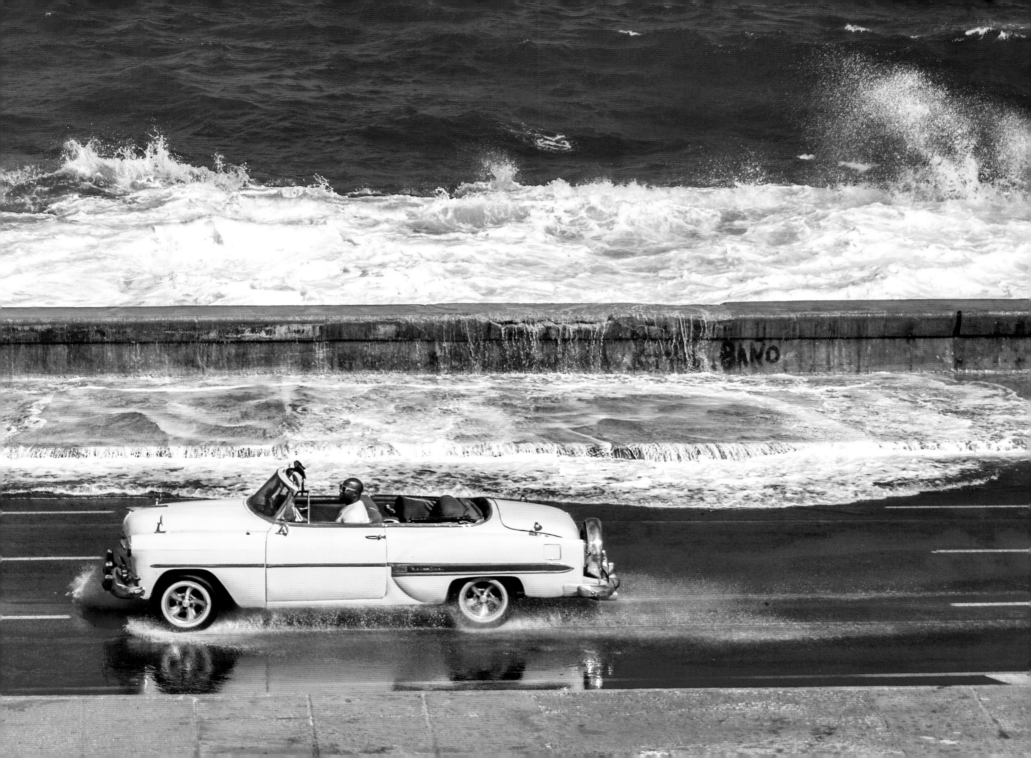

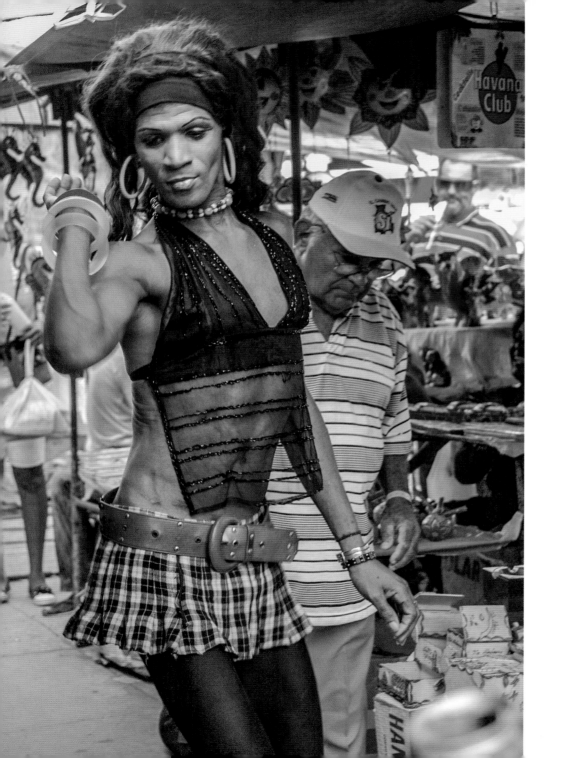

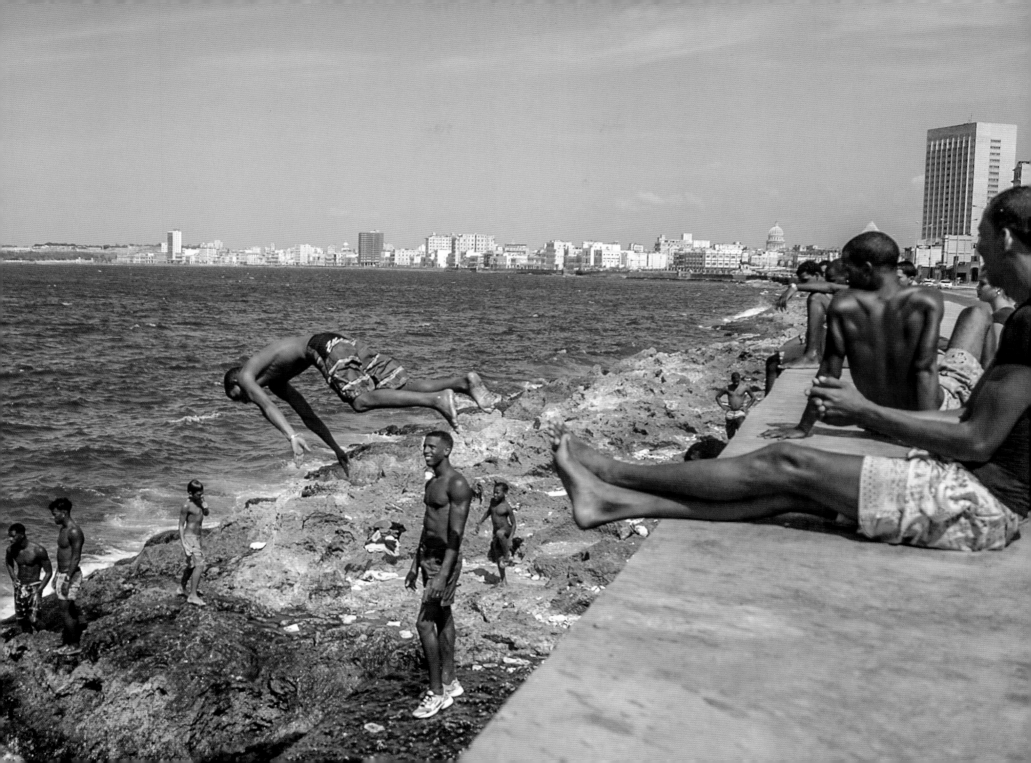

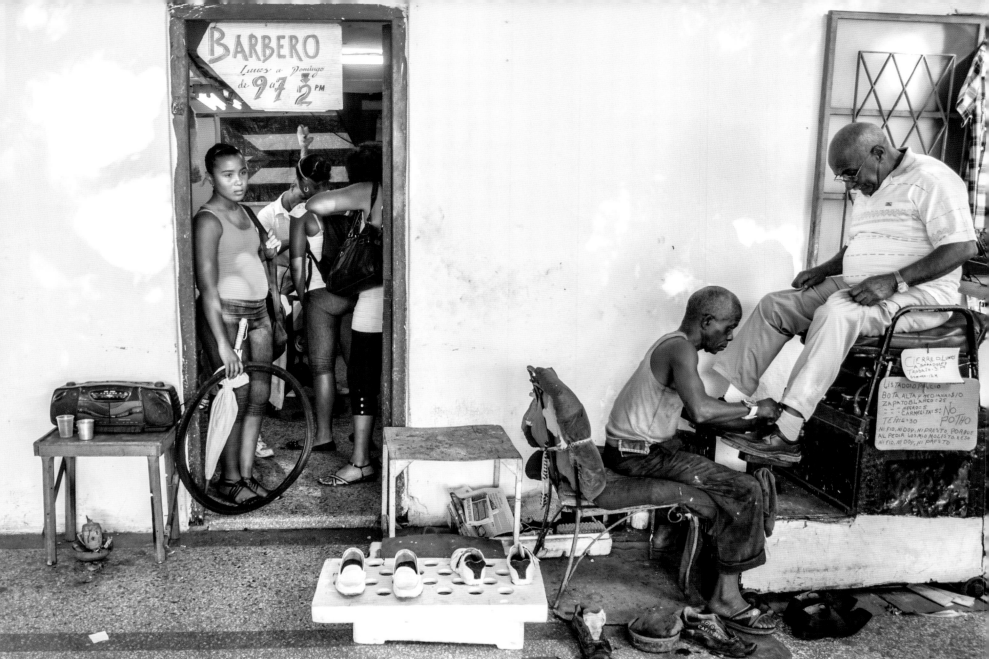

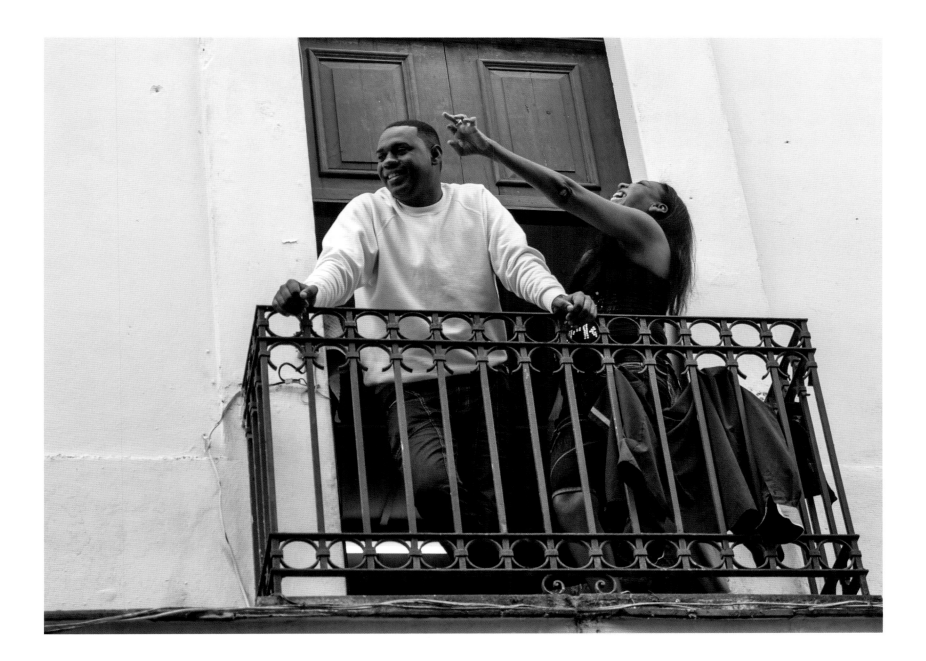

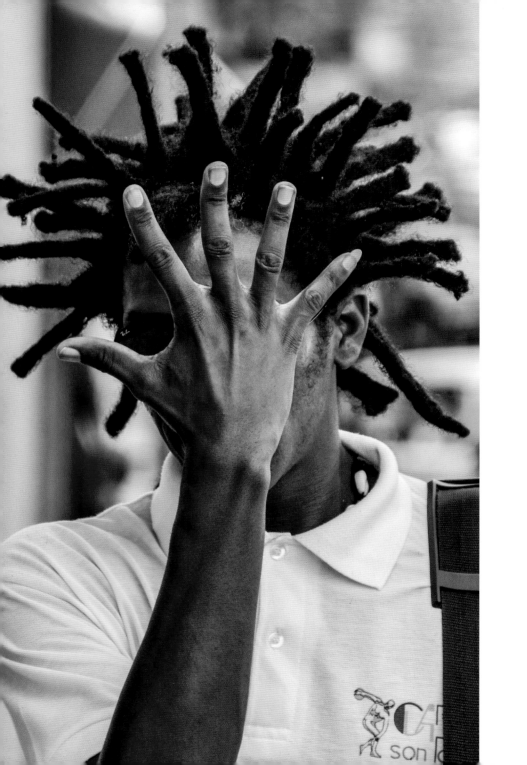

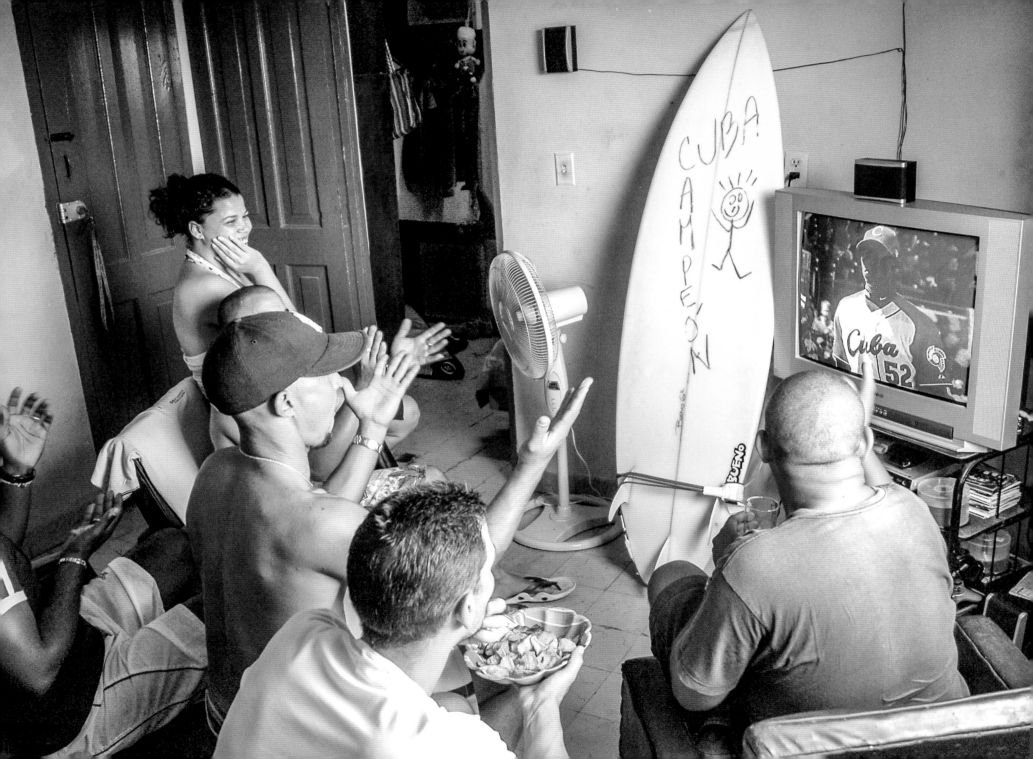

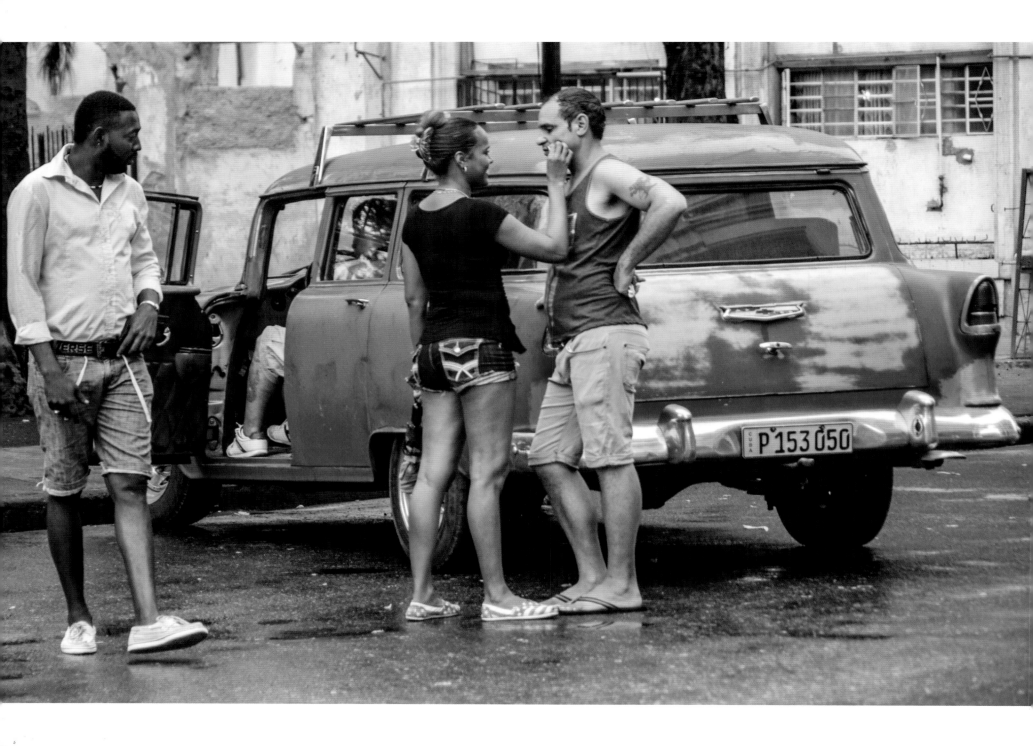

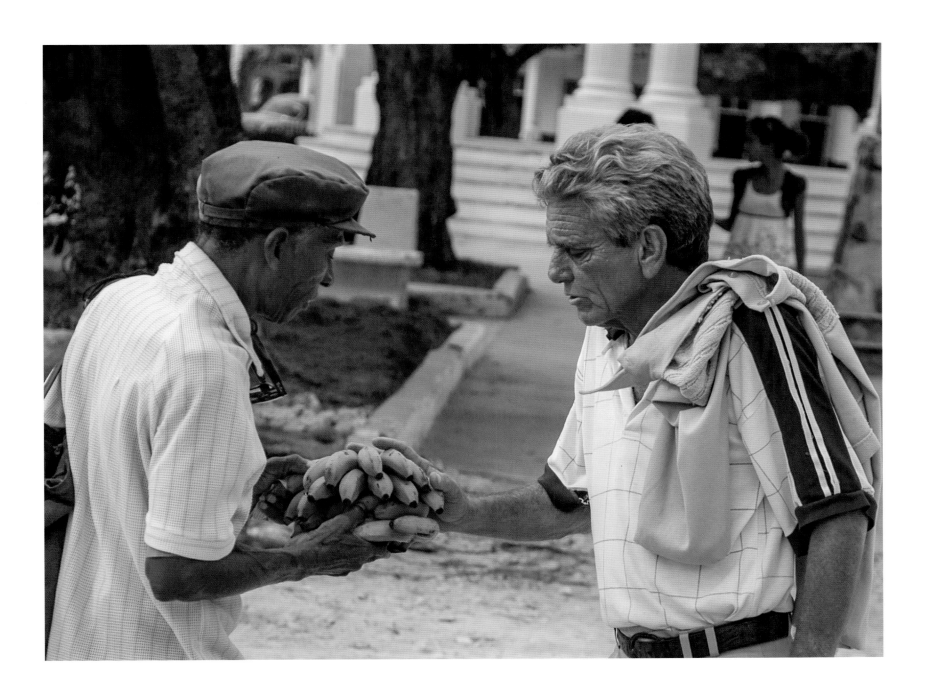

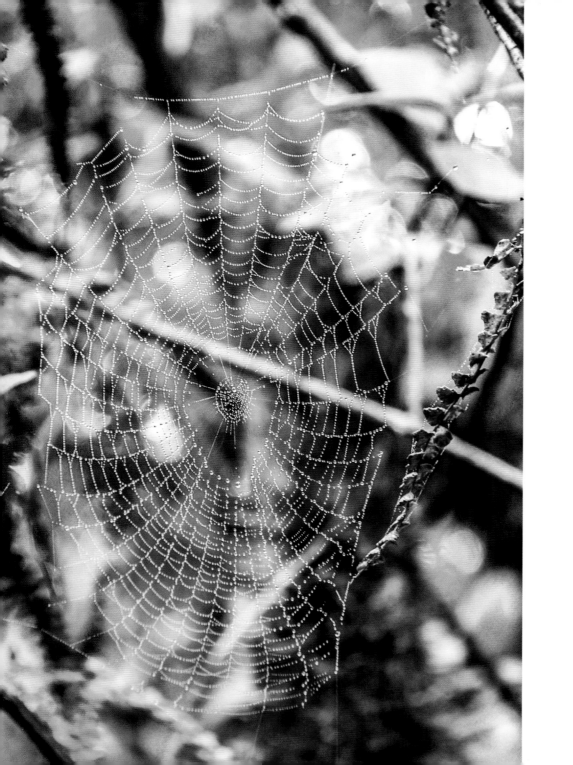

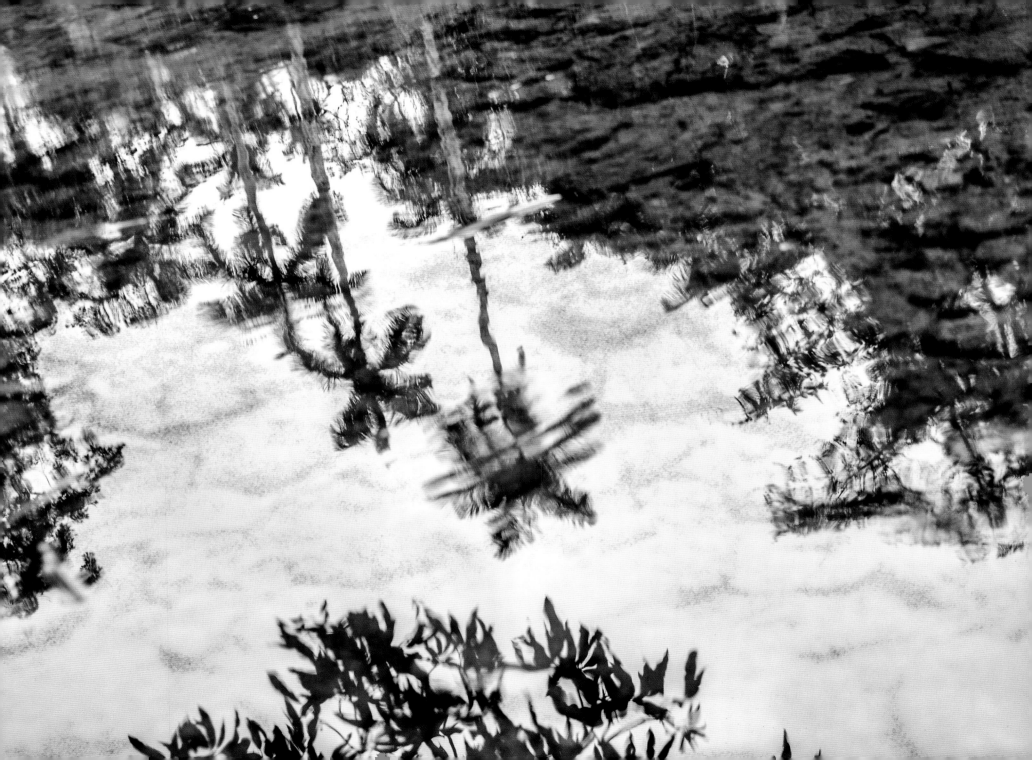

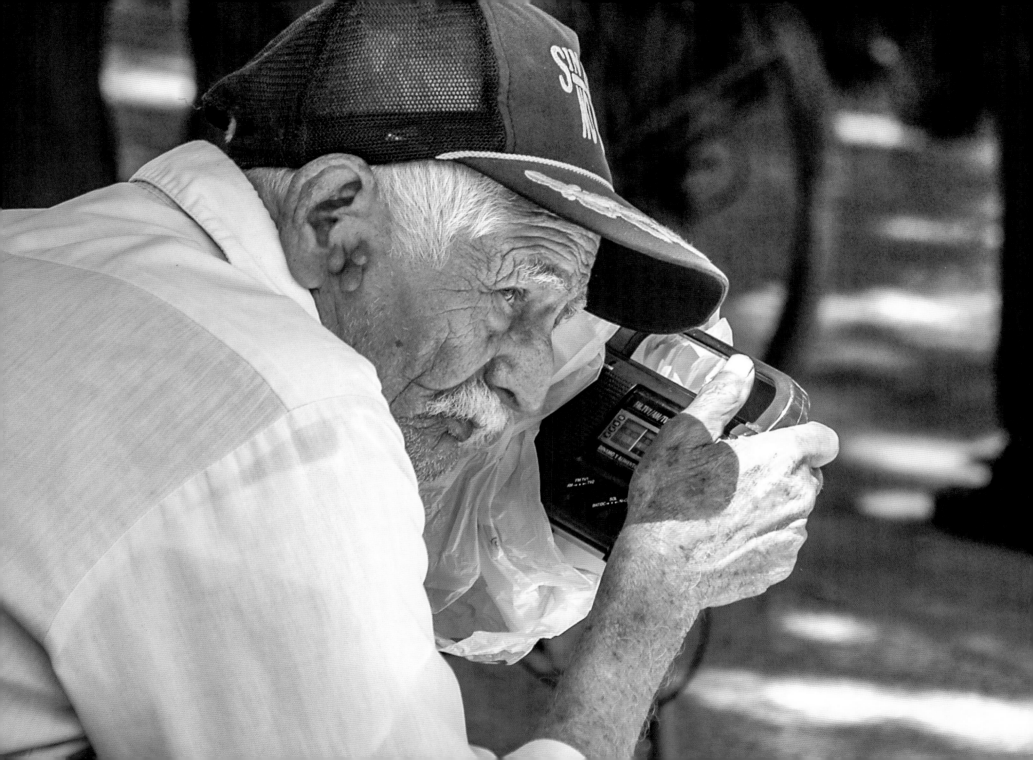

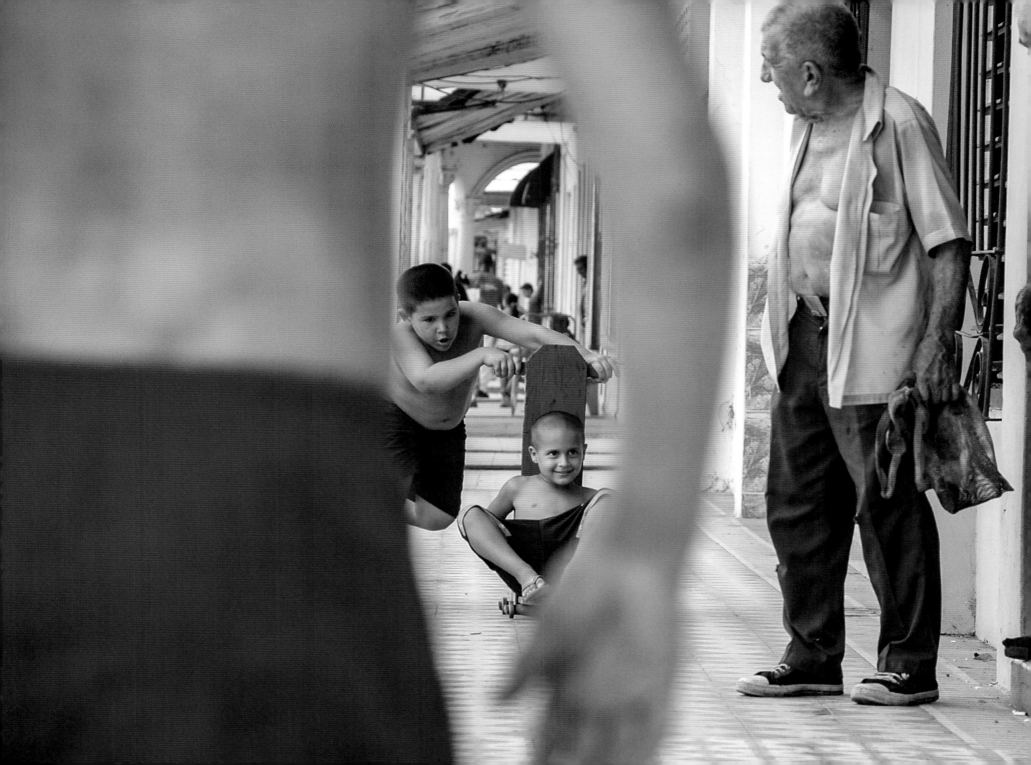

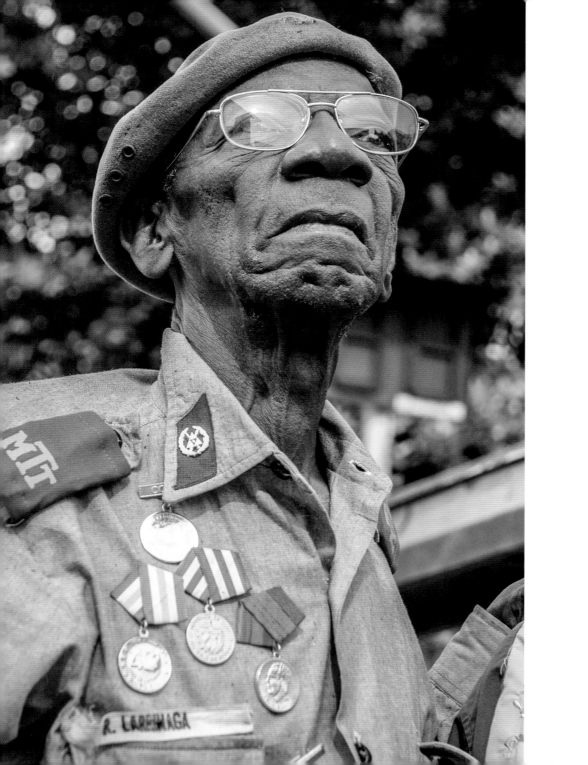

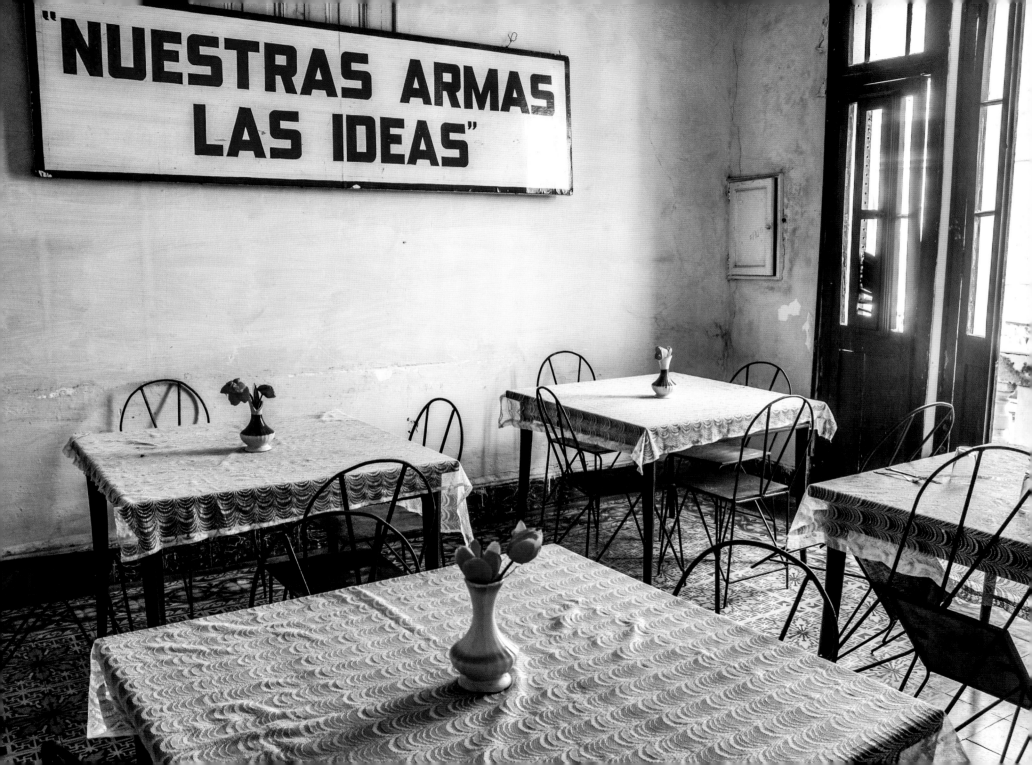

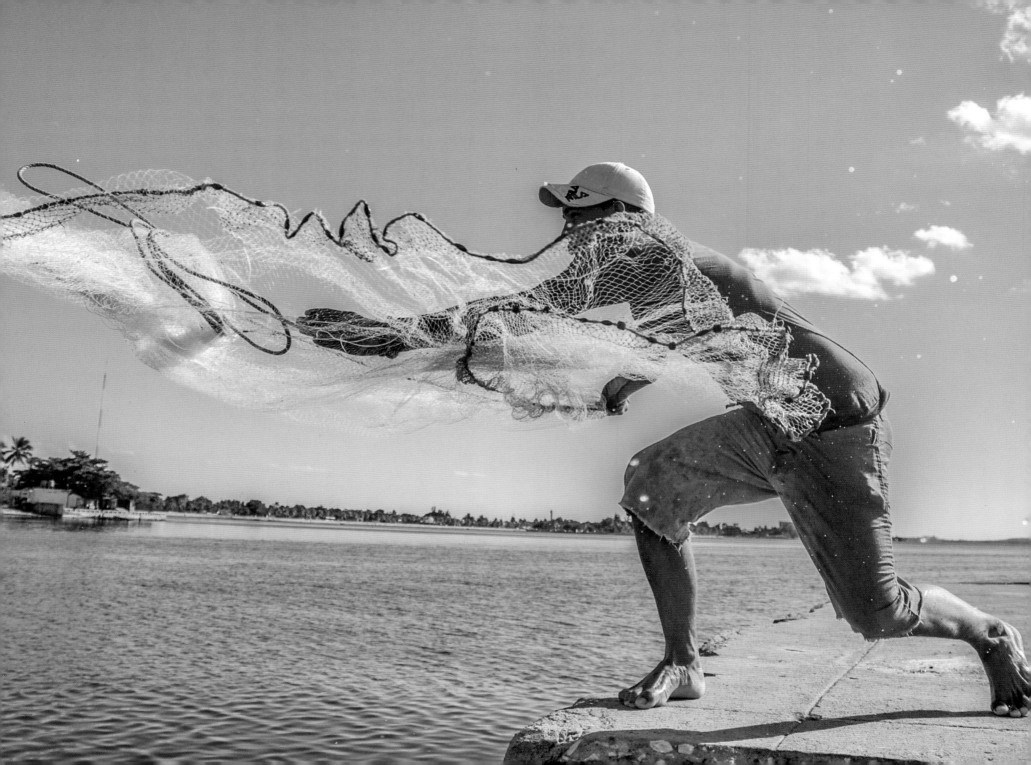

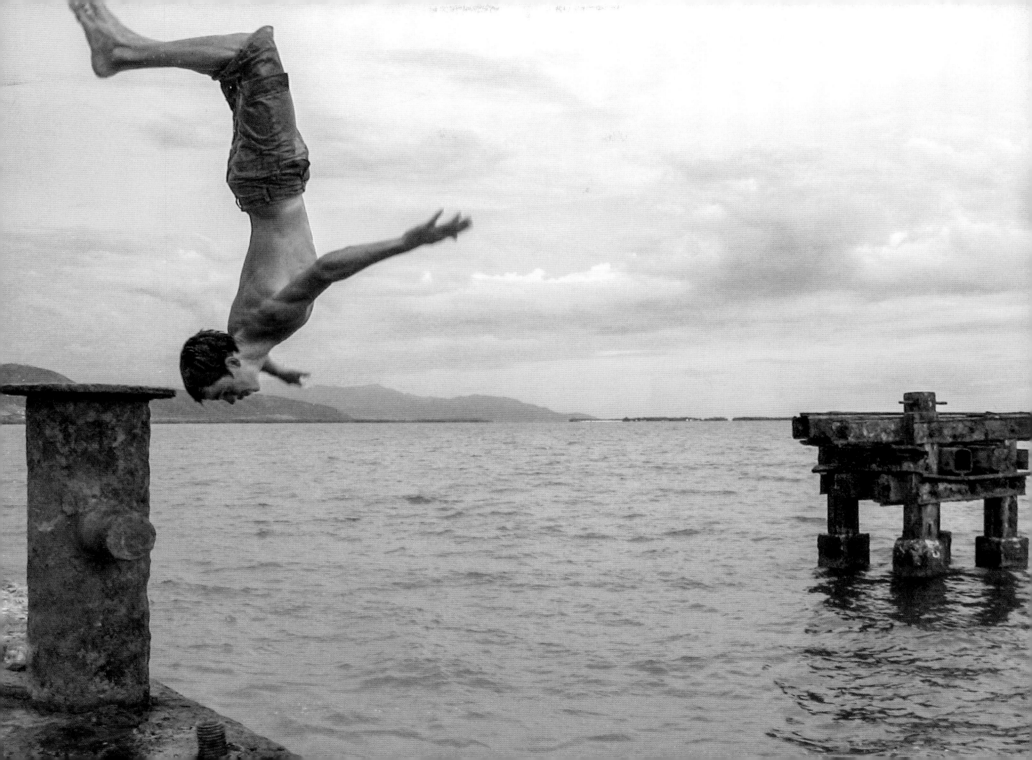

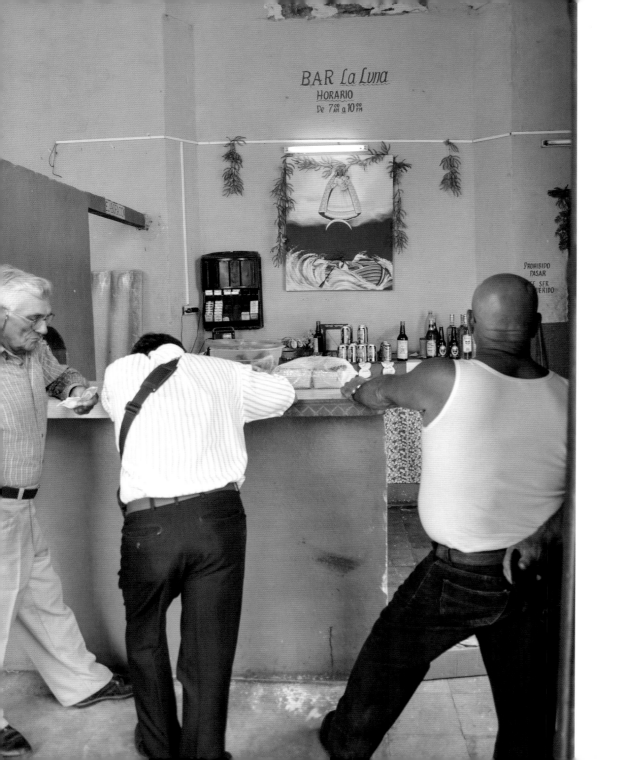

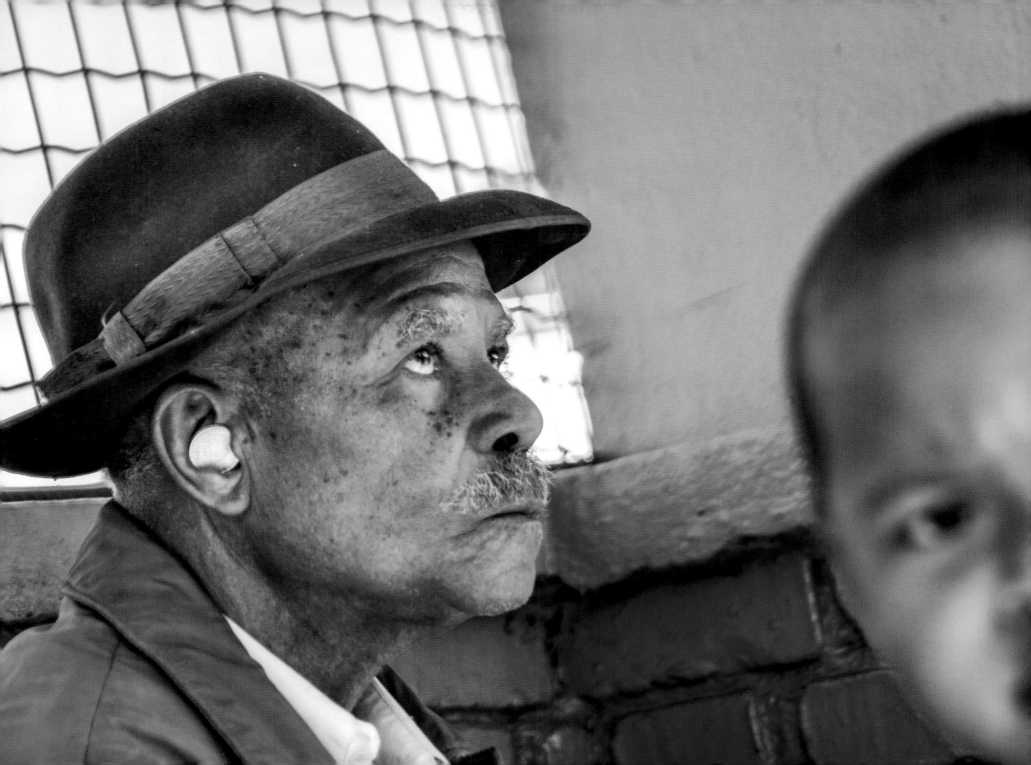

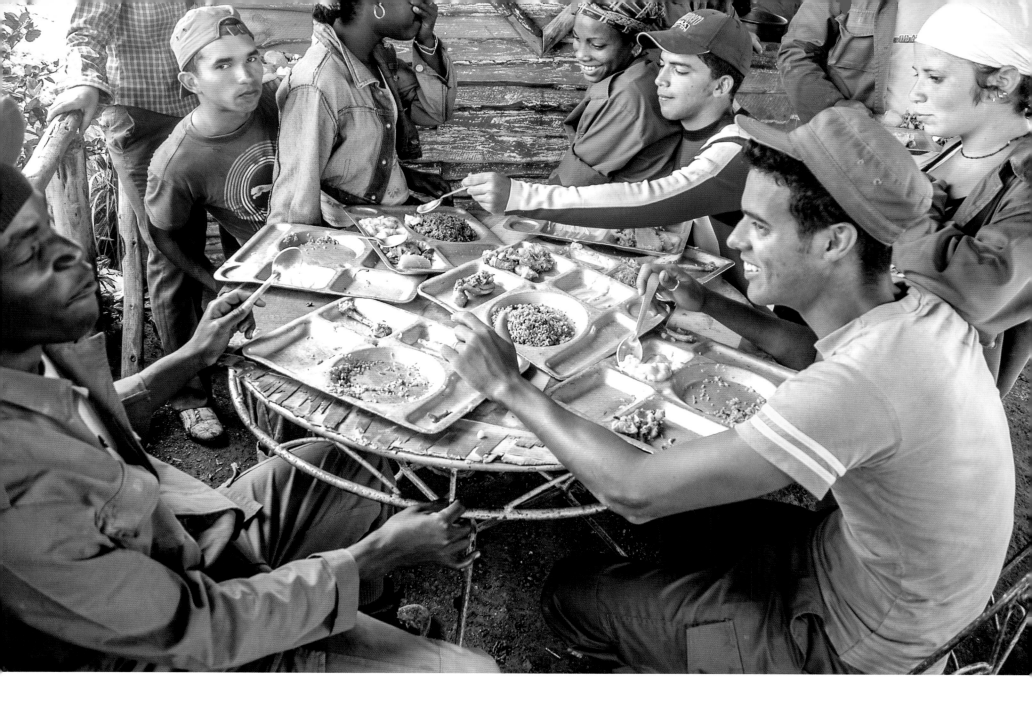

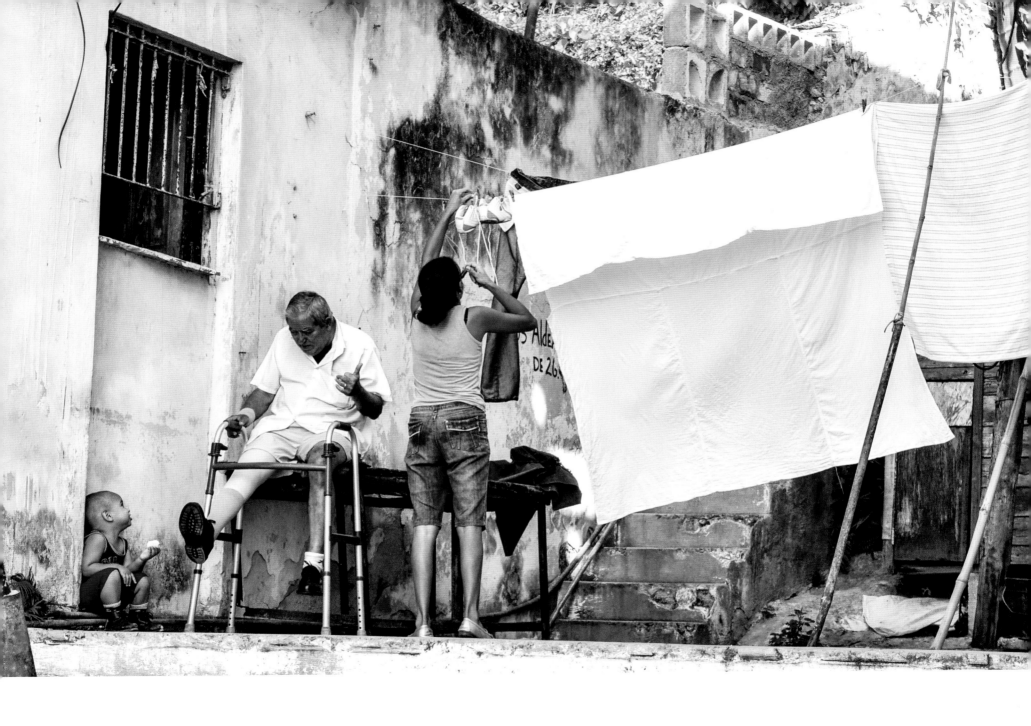

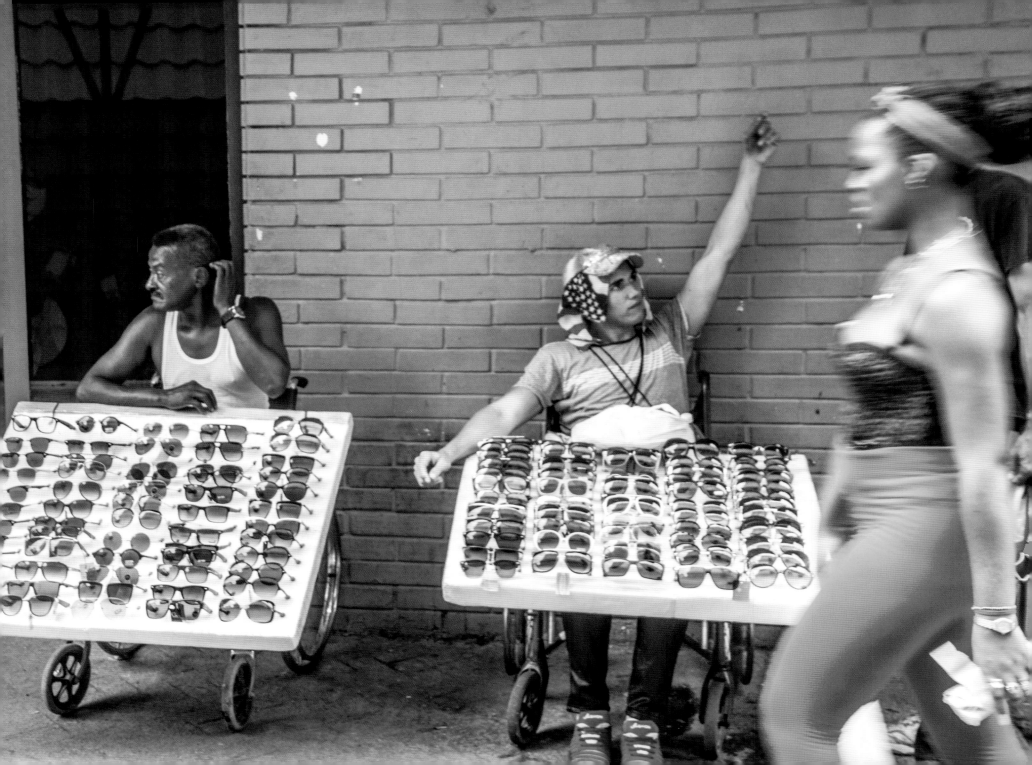

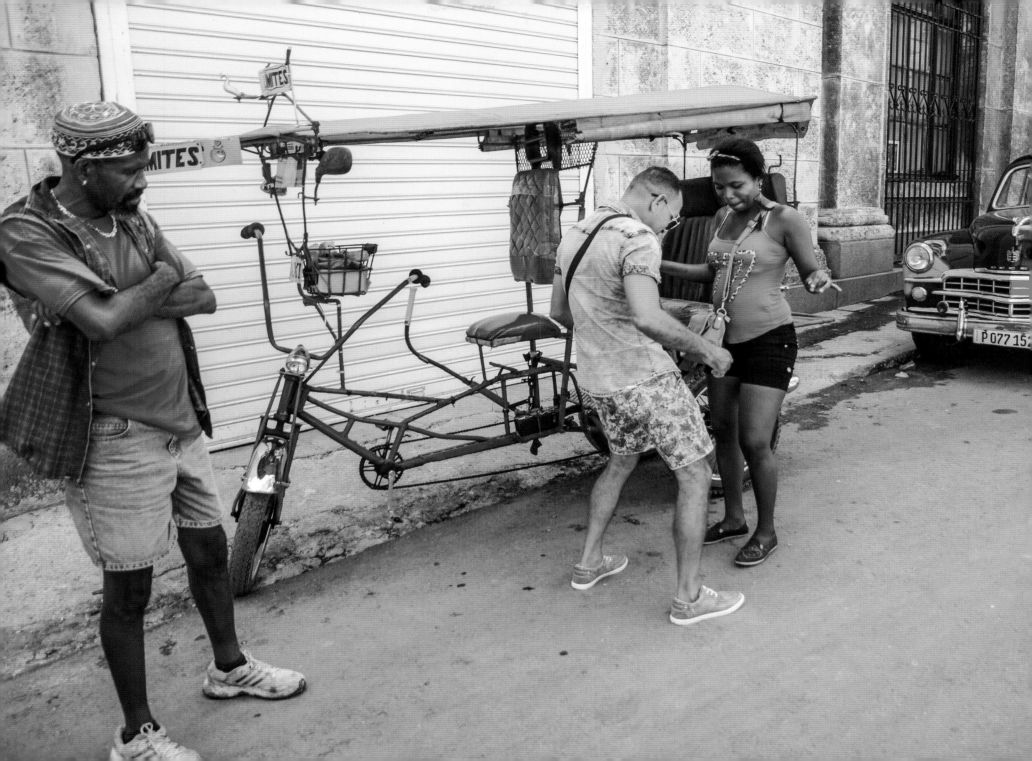

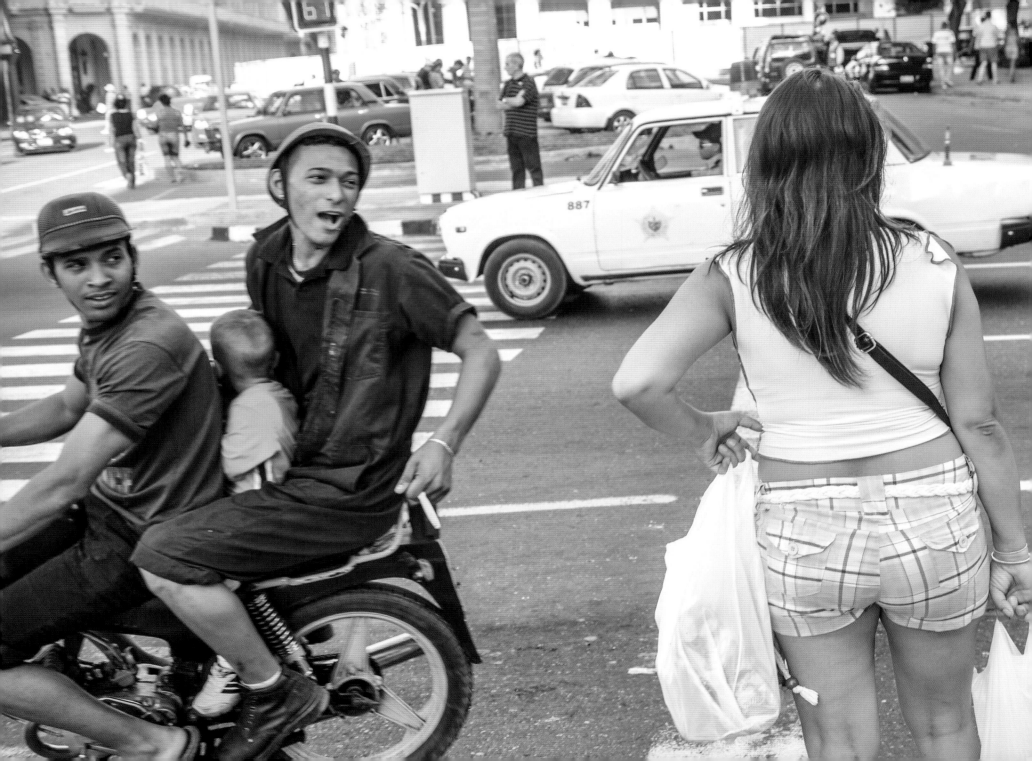

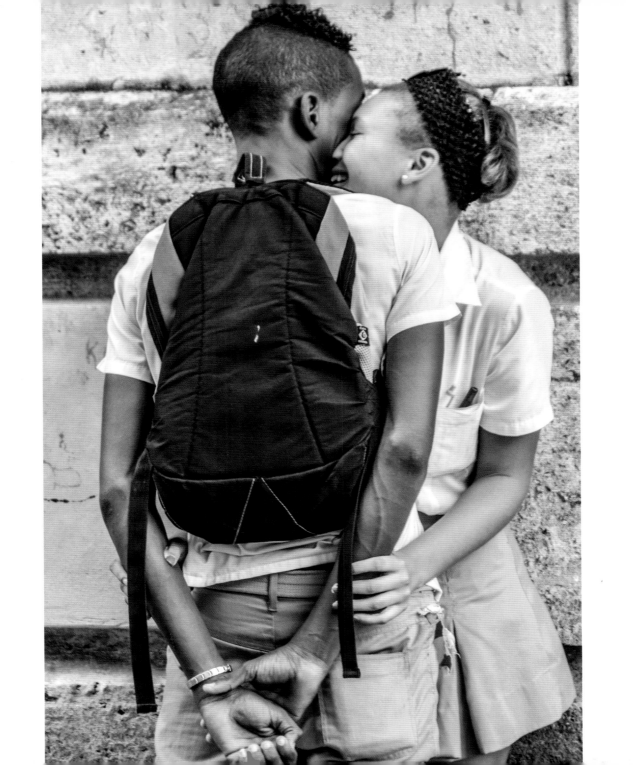

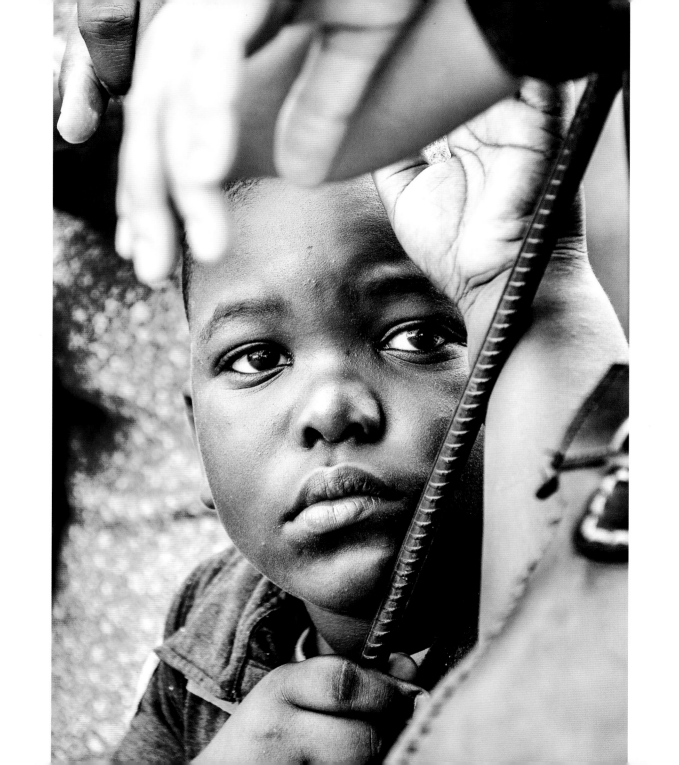

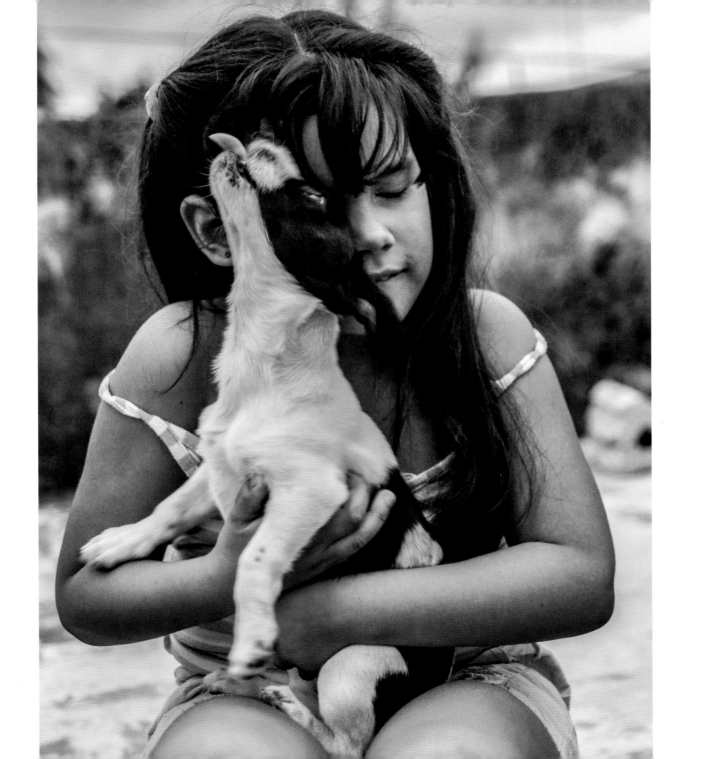

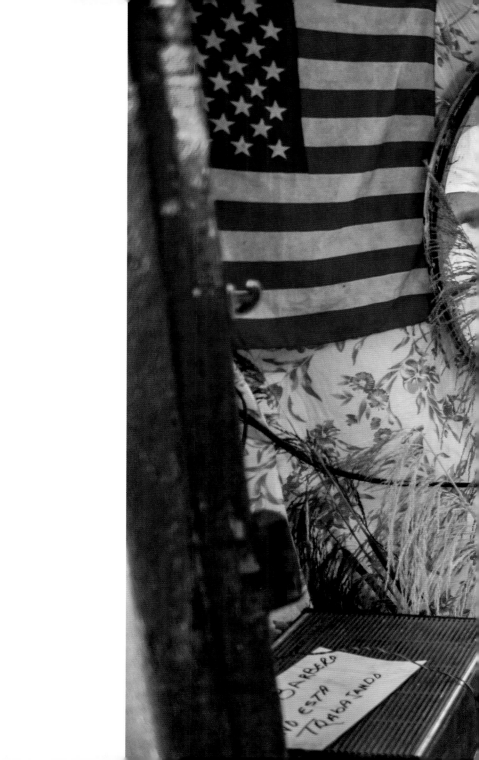

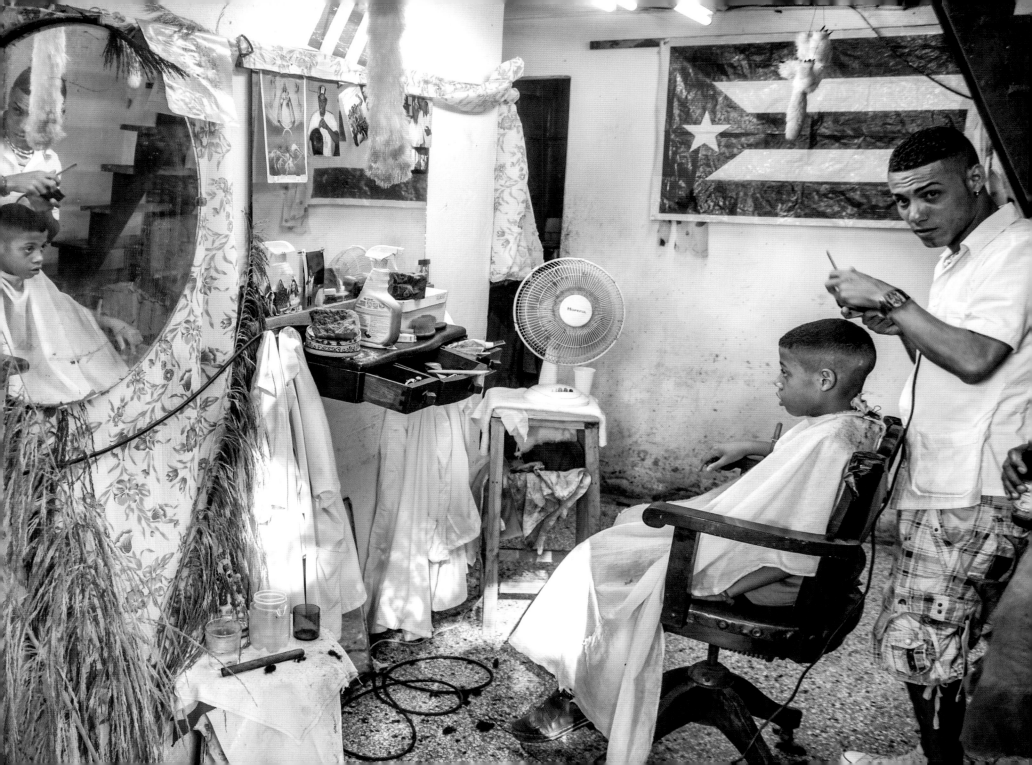

Epístola-espinela:
carta a Kaloian por su libro "CUBA VIVA"

Querido Kaloian Santos,
fotógrafo mochilero,
retratista y reportero
que vas glosando los cantos
de la isla que amamos tantos
en todas sus dimensiones.
Gracias por las emociones
que has captado con la vista,
poeta visual, cronista,
gracias por estas lecciones
de cubanidad real,
de profunda cubanía.
En cada fotografía
hay vida, hay algo especial
que dibuja "al natural"
nuestros bienes, nuestros males.
Luces y sombras reales,
la Cuba tierna y tranquila
metida en una mochila
y convertida en postales,
pero no para el turista,
sino para aquel que esté
recorriendo Cuba a pie,

leyéndola a simple vista.
Caminero y periodista,
tu álbum tiene a la isla entera.
Pobre, lúcida, sincera,
rota, feliz, diferente,
ingeniosa, inteligente,
dolorida y sandunguera.
Cuántos poemas, poeta.
Niños bajo el aguacero
y el camión del basurero
y el abuelo con la nieta.
Un niño con pañoleta
que ríe ante el objetivo.
Cara de pícaro y vivo.
¿Quieres foto? ¡Toma foto!
Y el artista es él, lo noto
hasta en lo versos que escribo.
Un pionero con la punta
del lápiz en la mejilla:
una respuesta sencilla
a una sencilla pregunta.
Tu cámara sigue, unta
lo estropeado de elegancia.

Sin acritud, sin jactancia.
Lo conforme, lo inconforme.
Pioneros en uniforme
blanco y rojo (roja infancia).
Niños lanzándose al mar
suspendidos en la foto.
La esquina de un banco roto.
Edificios sin pintar.
Paredes que hacen llorar.
Un sueño deteriorado.
Un soñador jubilado.
Una palma cederista.
Y un intrépido alpinista
subiendo un acantilado.
Un padre -rostro de asombro
frente al bregar cotidiano-
con tres papas en la mano
y un niño dormido al hombro.
Una farola. Un escombro.
Un triste que no se queja.
La sonrisa de una vieja.
Adolescentes fajándose
y una pareja besándose

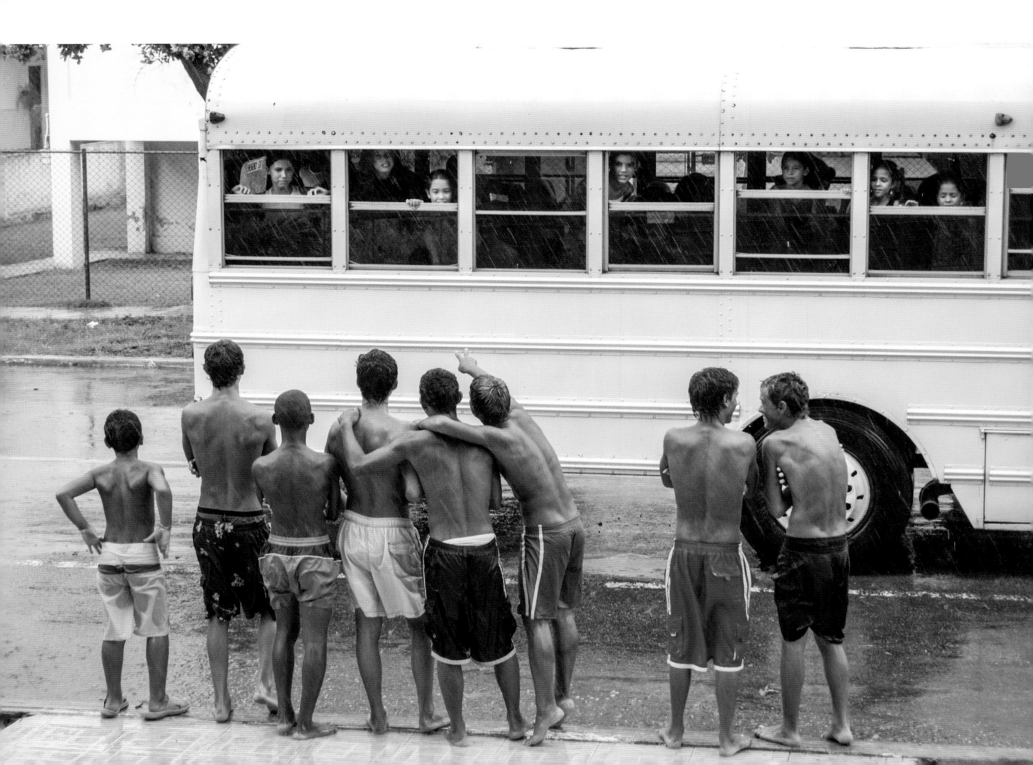

(marpacífico en la oreja).
Una familia animando
su equipo en televisión
(letrero: ¡Cuba Campeón!
junto a la pared, "surfeando").
Él, con cara de "hasta-cuándo".
Ella, que duerme y no sueña.
Una señora risueña
detrás de una pared rota.
Y un viejo oyendo pelota
en una radio pequeña.
Foto verde-militar.
Foto de joven esfuerzo.
"Hay besos en el almuerzo"
"Paremos para almorzar".
¡Flash! Lo tuyo es retratar.
No estás, no los ves, los dejas.
El almuerzo en las bandejas,
las risas en los semblantes:
¿soldados, novios, amantes?,
polisémicas parejas.
Y otros novios, dos personas
de tricolor ademán
que sin miedo al que dirán
intercambian chambelonas.
Y las palmas barrigonas.
Y una mano en la ventana.
Pequeños en chivichana.
Pelotas y bicicletas.
Gallos con voz de poetas
en las calles de La Habana.
Familia fotografiable
que tu lente sorprendió
mientras juega al dominó

en una piscina hinchable.
Nadie se siente culpable.
Todo está mal y está bien.
Una foto de Guillén
y una mujer sudorosa
(el poema que no posa,
pues no sabe que lo ven).
La Plaza llena de gente
y una pancarta del Che.
El colador del café
y la lancha en la corriente.
Todo se ve diferente
a través de tu mirada.
Una cueva, una cascada,
la risa de los bañistas.
La cara de los artistas
posando como si nada.
Un Cristo en un carretón
de madera y cuatro ruedas
recopilando monedas
para llegar al Rincón.
Zapatero remendón
(pelo rasta y el Che al fondo).
Doña Omara Portuondo
abrazando a un transeúnte.
Y el "mejor no me pregunte".
Y el "mejor ni te respondo.
Los sudorosos Quijotes.
Los vendedores de sueños.
La risa de los pequeños
empinando papalotes.
Las calvicies. Los bigotes.
Los buenos y malos ojos.
Los caprichos, los antojos.

Las tristeza del mantel.
Y un retrato de Fidel
sobre un mar de cascos rojos.
La soldado y el soldado
(qué beso verde en la cara).
"Eh, fotógrafo, dispara",
grita otro fotografiado.
Todo es poco y demasiado.
Todo cabe en tu mirada.
La plástica carcajada
de un grupo de adolescentes.
Las paredes decadentes,
la ciudad descascarada.

Y cuando por fin disparas,
la pureza de un anciano
fumándose un gran habano
le ahúma al resto las caras.
Tú, Kaloian, no te paras.
No se te escapa un detalle.
La palma sola en el valle.
La prima que besa al primo.
El vendedor de un racimo
de plátanos en la calle.
Niños jugando pelota
en una rotosa esquina.
La blanquita que camina
como negra y se le nota.
Aguacero (gota a gota).
La cita. La serenata.
Belleza de la mulata
con rolos en la cabeza.
orgullosa en su belleza
mientras alguien la retrata.

¿Y qué insecto habrá atrapado
la araña en su telaraña?
¿Y qué guajiro esta caña
para el guarapo ha cortado?
¿Fotógrafo, estás cansado?
¿Fotógrafo, estás contento?
Tú captas el movimiento
mientras, lejana y cercana,
la guajira en la ventana
observa el olor del viento.
La nieta besa al abuelo
y el viejo cierra los ojos
y abre todos los cerrojos
que van de la tierra al cielo.
Sigue tu cámara, al vuelo,
eternizando la espera.
Una paloma viajera.
Una lancha. Una campana.
La a-sombrosa filigrana
de una reja en la escalera.
Cuántas miradas alegras.
Cuántos asombros arrancas.
Guagua llena. Manos blancas.
Guagua llena. Manos negras.
Fiesta de nueras y suegras.
Risa larga en el saludo.
Negro de pecho desnudo
y collar de santería
con tu bandera y la mía
hecha amuleto y escudo.
Sonríe la manicura
mientras la joven cliente
mira a cámara de frente
con timidez y ternura.

Tú sigues en tu locura
retratando, ¿cómo no?
La fichas del dominó
y el nácar de la bandera
en un charco de madera
que el tiempo descascaró.
Un pionero en un balcón
y a su lado un cornetista,
mientras un viejo laudista
afina su vocación.
El humo de un almendrón.
Las arrugas de una mano.
El rostro del miliciano
duro como sus medallas.
Y la risa de las playas
contra el viento del verano.
"Amor es la mejor ley".
¿Y a dónde va usted, doctora?
Juguemos todos ahora:
¿la Sota, el Caballo, el Rey?
Otra vez huele el batey
a melao y a melaza.
Otra vez hay amenaza
y se enciende el verde olivo.
¡Flash! Bailo. ¡Flash! Estoy vivo.
¡Flash! Cuba no tiene raza.
Los novios se dan la mano
con la guagua en movimiento.
Novio-acera, novia-asiento,
ventanilla en medio plano.
Los sudores del verano
no salen bien, ya lo sé.
Mira, aquello sí se ve
como action painting de obrero:

el pecho de un barrendero
con un tatuaje del Che.
Y tu cámara detiene
la maya del pescador
en el aire, obturador
que, ¡stop!, todo lo sostiene.
¿Fotógrafo, usted no viene?
Pero tú creas, recreas.
"Nuestras armas las ideas"
gritan las mesas vacías,
y el pan de todos los días
te pregunta: ¿qué deseas?
Y ahora la Virgen del Cobre
otra vez en procesión.
(Todas las vírgenes son
el amuleto del pobre).
Hay rezos con voz salobre
y rezos con ansiedad.
Virgen de la Caridad.
Virgen de Regla, María,
bendice a tu tierra-mía,
Virgen de la Claridad.
Hay guagua llena, hay calor
(la guagua está detenida),
y una pareja dormida
y un pasajero lector.
No haces juicios de valor.
Lo tuyo es fotografiar.
Cuatro niños en el mar
con una balsa en las manos.
¿Neo-balseros cubanos?
¿O aprendices del remar?
Barbería "El Pensamiento".
¿Qué piensa el pelo al caer?

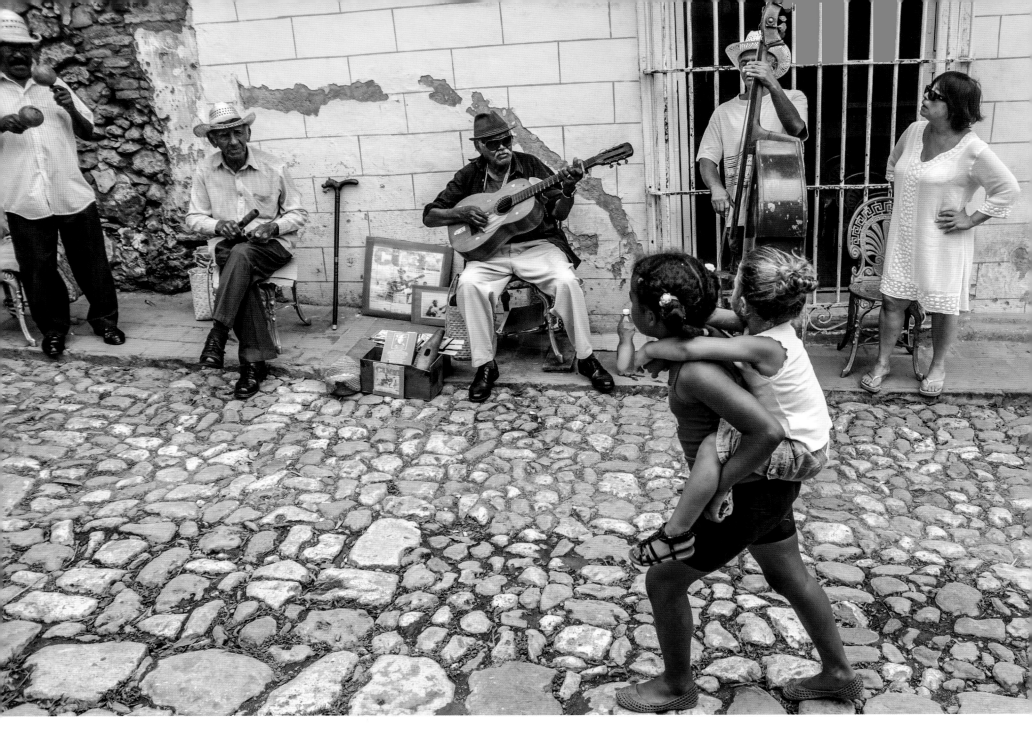

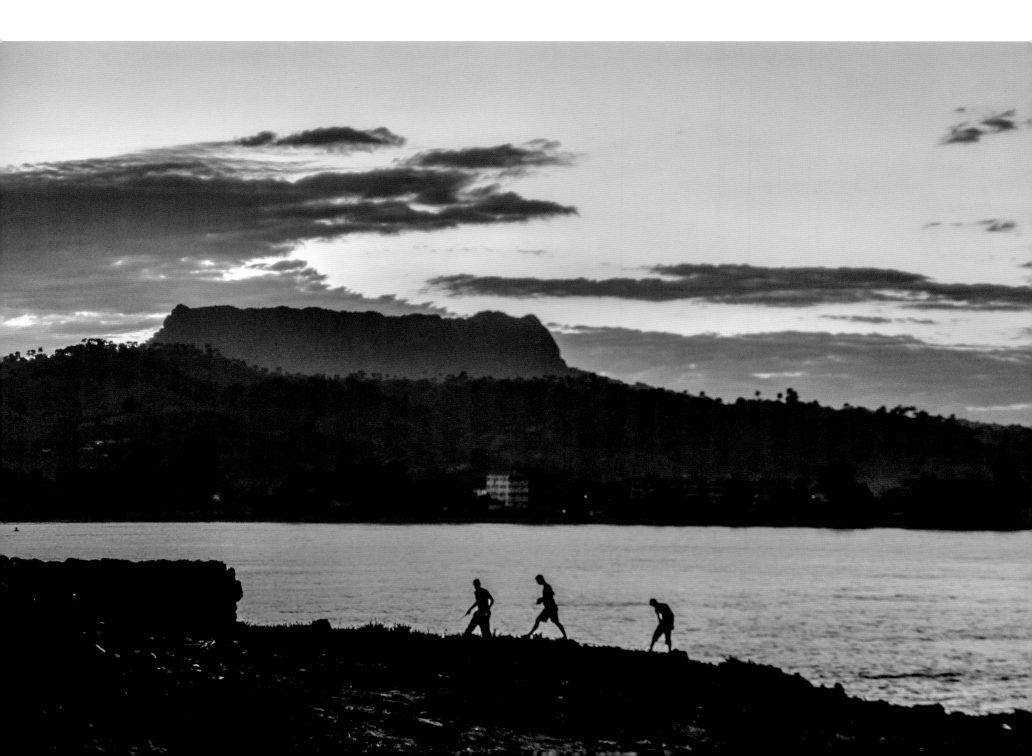

¿Qué piensa el Hoy del Ayer?
¿Qué piensa el aire del viento?
¿Está el barbero contento?
¿En la cara qué le notas?
¿Acumulan palabrotas
las tijeras, la navaja?
¿Quién piensa mientras trabaja?
¿El barbero, el limpiabotas?
Y otra exigua barbería
con dos rivales banderas
mientras cantan las tijeras
metálica poesía.
En cada fotografía
queda alguna interrogante.
Los tenis del caminante
rotulados: CUBA VIVA.
VIVA CUBA (alternativa
desde atrás hacia adelante).
El sexteto "Los Pacientes"
sentado sobre una acera.
(No sabemos lo que espera.
Esperar ya es suficiente).
Tú sigues, desde tu lente,
leyendo lo poco escrito.
Flash. La niña y el perrito.
Flash. El perrito y la niña.
Lo abraza (¡flash!), se encariña.
El amor es infinito.
La barra del bar La Luna
y los estragos del ron.
Los novios en el balcón
y el bebé sobre la cuna.
Tos felina. Voz perruna.
La ropa en la tendedera.

Los músicos en la acera
tocando Negra Tomasa
mientras una niña pasa
cargando a su compañera.
Los donjuanes en la moto
piropeando a una mujer
y el niño no quiere ver
ni cómo tú haces la foto.
Todo parece muy roto.
Todo parece muy duro.
Los grafittis en el muro
vistos desde un almendrón
en vez de grafittis son
pictogramas del futuro.
Y el vendedor de aguacates
arrastrando el carretón.
Y el muro del malecón.
Y el niño inventando bates.
Alguien pide que retrates
a su abuela macilenta.
Pero prefieres la lenta
voz del arroz en las ollas
y al vendedor de cebollas
que lee entre venta y venta.
O el "submarino amarillo"
que recorre el malecón
disfrazado de "almendrón"
descapotable y con brillo.
Prefieres el surco, el trillo,
el golpe del guaguancó.
Y tres mujeres yabó
con la espuma como prenda
arrojando al mar la ofrenda
que su orisha les pidió.

Y el mercader sin mercado,
con bicitaxi mercante
y la novia en el pescante
"cuidado, mi amor, cuidado".
A ti, fotógrafo osado,
casi nada se te escapa.
La hembra que posa de "guapa".
La ansiedad que se respira.
La casa humilde, guajira
dando bienvenida al Papa.
Todo pasa por tu lente,
querido Kaloian Santos.
Nuestros miedos, nuestros cantos,
los sueños de nuestra gente.
Silvio Rodríguez no miente
cuando escribe lo que escribe.
En tus fotos se percibe
la isla en todos sus extremos
para que la conjuguemos:
Cuba Viva, Cuba Vive.
Gracias por dejarme hablar,
Kaloian Santos Cabrera.
Esta es la única manera
que sé de fotografiar.
Flash, ya voy a terminar.
Flash, perdona la extensión.
Flash, todas tus fotos son
una sola foto, hermano.
El collage de un buen cubano
retratando su nación.

Alexis Díaz Pimienta
Barcelona, noviembre 2015.

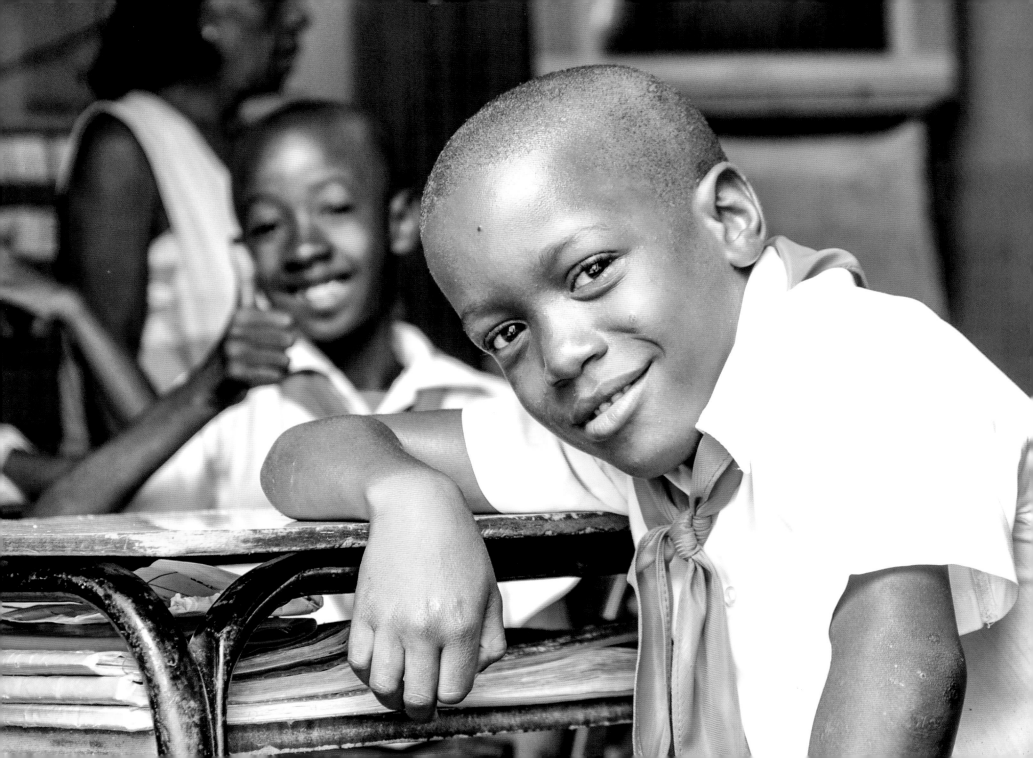

ocean sur

una nueva editorial latinoamericana

www.oceansur.com • info@oceansur.com

Ocean Sur es una casa editorial latinoamericana que ofrece a sus lectores las voces del pensamiento revolucionario de América Latina de todos los tiempos. Inspirada en la diversidad étnica, cultural y de género, las luchas por la soberanía nacional y el espíritu antiimperialista, desarrolla múltiples líneas editoriales que divulgan las reivindicaciones y los proyectos de transformación social de Nuestra América.

Nuestro catálogo de publicaciones abarca textos sobre la teoría política y filosófica de la izquierda, la historia de nuestros pueblos, la trayectoria de los movimientos sociales y la coyuntura política internacional.

El público lector puede acceder a un amplio repertorio de libros y folletos que forman parte de colecciones como el Proyecto Editorial Che Guevara, Fidel Castro, Revolución Cubana, Contexto Latinoamericano, Biblioteca Marxista, Vidas Rebeldes, Historias desde abajo, Roque Dalton, Voces del Sur, La otra historia de América Latina y Pensamiento Socialista, que promueven el debate de ideas como paradigma emancipador de la humanidad.

Ocean Sur es un lugar de encuentros.